U0001188

家庭美術館／美術家傳記叢書

寂靜・沉思
陳景容

潘襎／著

國立台灣美術館 策劃 National Taiwan Museum of Fine Arts　藝術家 執行

照耀歷史的美術家風采

「家庭美術館——美術家傳記叢書」於民國八十一年起陸續策劃編印出版，網羅二十世紀以來活躍於藝術界的前輩美術家，涵蓋面遍及視覺藝術諸領域，累積當代人對前輩美術家成就的認知與肯定，闡述彼等在我國美術史上承先啟後的貢獻，是重要的藝術經典。同時，更是大眾了解臺灣美術、認識臺灣美術家的捷徑，也是學子及社會人士閱讀美術家創作精華的最佳叢書。

美術家的創作結晶，對國家社會以及人生都有很重要的價值。優美的藝術作品能美化國家社會的環境，淨化人類的心靈，更是一國文化的發展指標，而出版「美術家傳記」則是厚實文化基底的重要工作，也讓中華民國美術發展的結晶，成為豐饒的文化資產。

Artistic Glory Illuminates History

In order to organize the historical archives of Taiwan art, *My Home, My Art Museum: Biographies of Taiwanese Artists*, a consecutive series that recounts the stories of various senior artists in visual arts in the 20th century, has been compiled and published since 1992. Accumulating recognition and acknowledgement for their achievement and analyzing their contributions to the development of art in our country, it is also a classical series of Taiwan art, a shortcut to understand the spirit and Taiwanese artists, and a good way for both students and non-specialists to look into the world of creative art.

Art creation has important value for the country and society from which it crystallizes, and for the individuals who create or appreciate it. More than embellishing our environment and cleansing our minds, a fine work of art serves as an index of the cultural status of a country. Substantiating the groundwork of our cultural progress, the publication of these artist biographies consolidates the fine arts development in the Republic of China, turning it into a fecund cultural heritage.

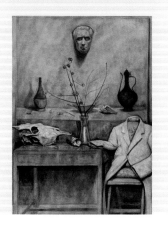

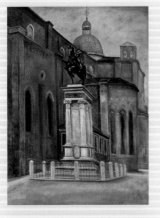

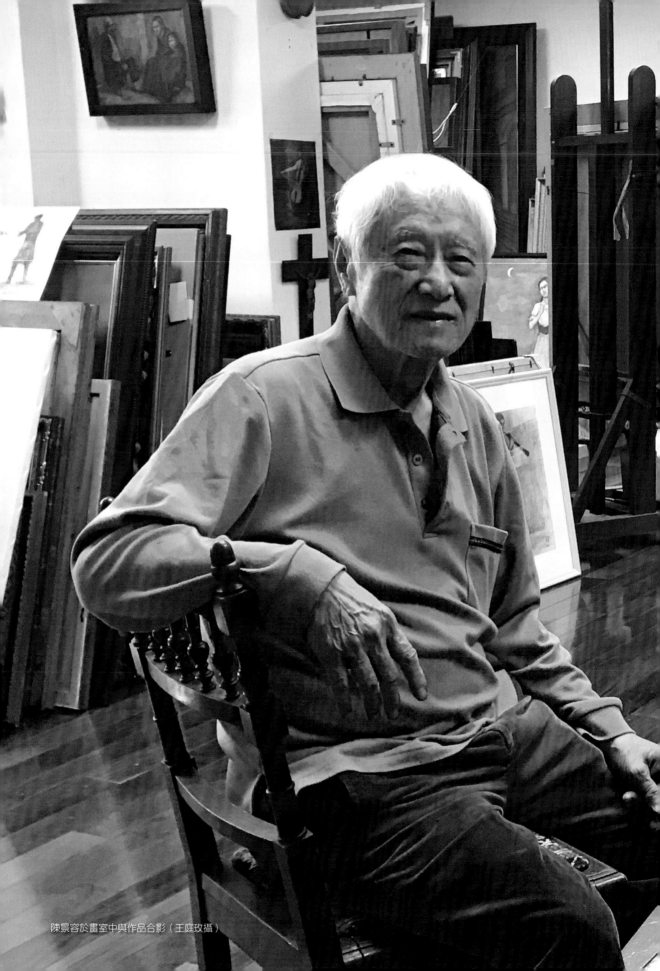

陳景容於畫室中與作品合影（王庭玫攝）

一、奠基

陳景容出生於彰化，一個似乎與藝術發生不了什麼關係的家庭。他闖入師大藝術系並非要改造什麼美術，或者文以載道這樣的大傳統。只是風雲際會之際，進入臺灣省立師範大學藝術系的陳景容，因為樸質與堅毅的性格，在他認定為美術核心基礎的素描上孜孜不倦地學習，成果豐碩。

正因為他的努力與獲得的豐碩成就，獲得許多師長矚目，給予鼓勵。但在「五月畫會」、「東方畫會」兩股美術運動的時代思潮下，陳景容對於藝術的執著與追求，並不同於當時的同儕。傳統學院主義的美術技法，被當時的年輕世代視為束縛表現自由，試圖加以揚棄；而陳景容卻固守傳統美感的陣營，對於素描作為藝術表現基礎的信念，絲毫沒有動搖。這種堅持與實踐的信念，往後架構起臺灣與文藝復興傳統的對話橋梁。

[右頁圖]

陳景容　自畫像　1956　油彩、畫布　65×45cm

[下圖]

自師大畢業後即加入五月畫會的陳景容，攝於1958年第2屆五月畫展參展作品前。

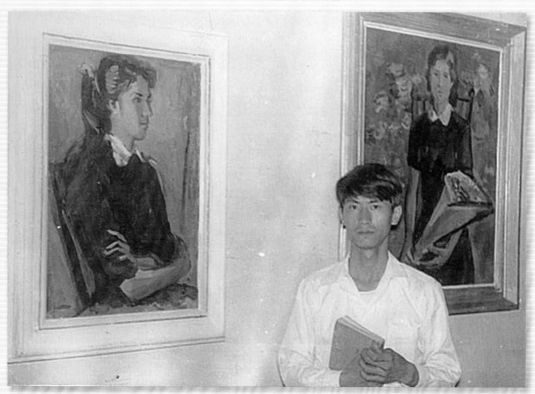

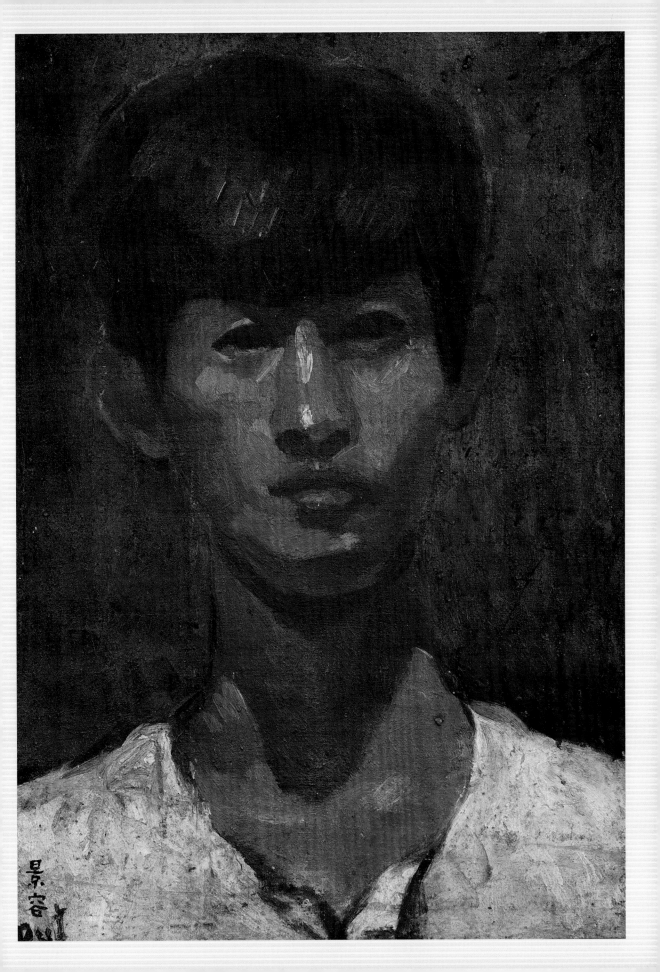

▌初見堂奧的少年

陳景容1934年誕生於臺灣彰化，當時彰化縣稱為彰化郡，隸屬於臺中州。

他的父親陳詩榮，早年於學校擔任教員，中年轉而從事金融業，為人不苟言笑，嚴謹而莊重；母親趙月英，個性堅毅而不屈。在傳統社會，物質貧乏，生活艱困，或許這樣的家庭才更能培育出篤實而剛健的子女。

1934年正值二次世界大戰前夕，卻也同時是臺灣在日本殖民時期相對繁榮與穩定的階段，臺灣美術家在這段時期獲得社會高度重視。這一年對於臺灣美術而言是許多畫家的幸福時光，陳進以〈合奏〉入選帝展，成為第一位入選帝展的臺灣女性畫家；廖繼春、顏水龍被聘任為臺灣美術展覽會西畫部審查委員；臺北大稻埕一帶的畫家們認真畫畫，彼此密切交往，期待著獲得官方美術展覽會的獎賞。

但是，對於臺灣統治者的日本人而言，大正的浪漫早已結束，1932年5月15日，日本爆發「五一五事件」，首相犬養毅（1855-1932）府邸，清晨突然闖入日本海軍少壯派軍官，堂堂總理大臣卻被槍殺，急救不果

[左圖]
1930-40年代，國小時期的陳景容（前）。

[右圖]
1956年，陳景容（右1）自師大畢業時的全家福合影。

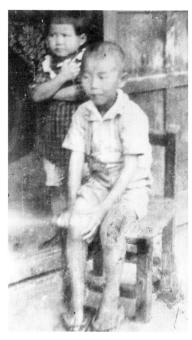

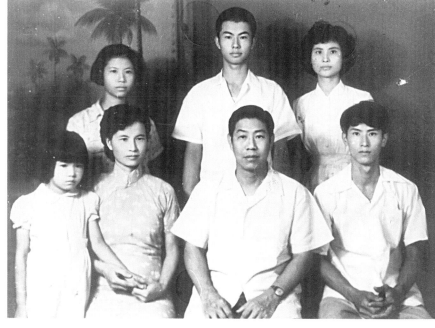

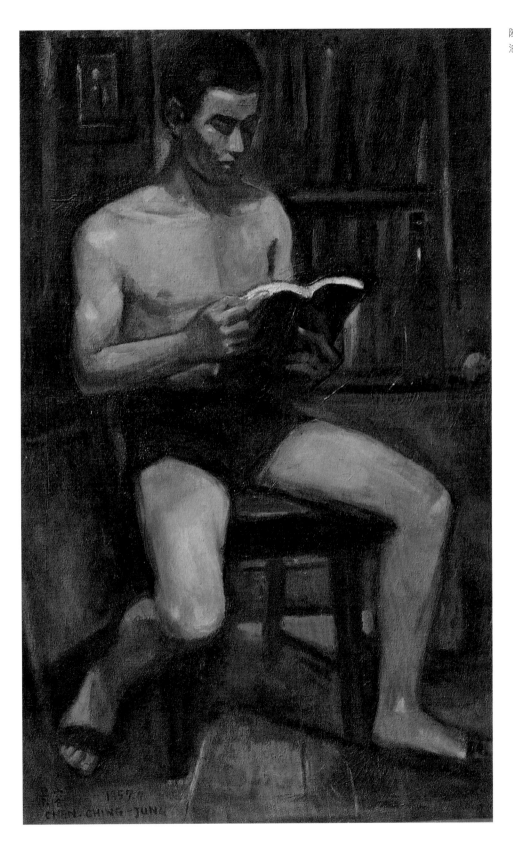

陳景容　弟弟　1957
油彩、畫布　130×81cm

身亡，大阪《每日新聞》以「前所未有的帝都不穩定事件」來形容這件刺殺犯上的軍隊謀逆事變。

陳景容誕生的這一年，日本許多代表性畫家凋零，高村光雲（1852-1934）、久米桂一郎（1866-1934）、竹久夢二（1884-1934）相繼去世，明治時代、大正時代的重要畫家如夢一般地消逝了。所謂大日本帝國為了版圖擴張，以軍事力量強行侵略中國，事態逐漸嚴峻，促使帝國內部的政治與軍部之間的緊張感逐漸升高。1931年9月18日，日本發動軍事行動，占領中國東北；隔年3月1日，成立滿州國，溥儀出任執政。中國政府請求國際聯盟進行調查，日本因國際聯盟判決「日本占領行為是錯誤的」及「滿洲須交還予中國」，1933年3月27日憤而退出國際聯盟。1934年3月1日，日本扶植偽滿州國，溥儀改稱皇帝，年號康德，隔年4月起華北局勢陷入緊張。

在此緊張的局勢下，臺灣內部似乎依然呈現穩定狀態，特別是對於生長在中部的陳景容而言，似乎沒有變動許多。畢竟，局勢的醞釀到現實生活的改變，還要等待歷史裂口的到來。最終，日本戰敗。中國政府以戰勝國身分，接收割讓給日本五十年的臺灣。臺灣在與中原文化斷裂後五十年，經歷日本統治的近代化洗禮，再次嫁接起已然是歷史記憶中的

[上圖]
1952年，大學新鮮人的陳景容（左2）與同學在藝術系素描教室練習。

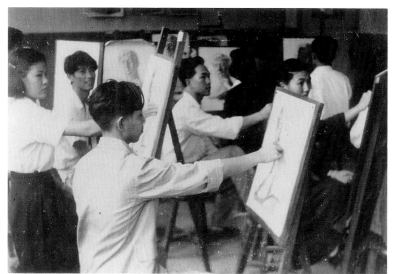

[下圖]
陳景容（右2）體育成績優異，就讀師大時曾是師大田徑跳高組的紀錄保持人。

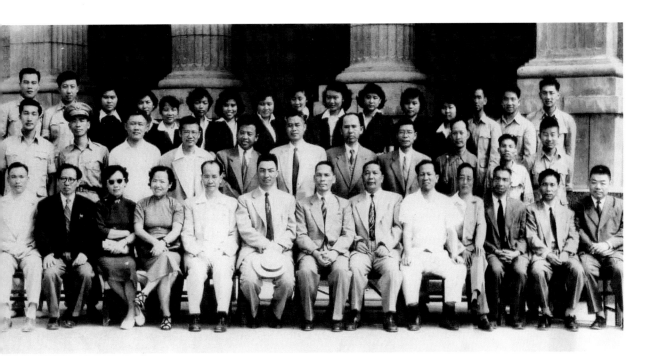

1956年臺灣省立師範大學藝
術系師生合影，當時大陸來臺
教師已迅速取代日籍教師的職
位。前排：廖繼春（左2）、孫
多慈（左3）、袁樞真（左4）、
虞君質（左5）、黃君璧（左
7）、莫大元（左8）、陳慧
坤（左9）、金勤伯（右1）；馬
白水（2排左5）、林玉山（2排
左7）。

漢文化。

　　1945年國府接收臺灣，隨著大陸國府局勢的不安，臺灣政局因
為統治者與被統治者之間的文化差異逐漸升高對立，最終引爆1947年
的「二二八事件」。臺灣在日治時期所培育的人才，此後開始受到壓
抑。只是，歷史的巨輪不斷向前滾動，碾碎各種夢想，也創造出不同遇
合。1948年11月6日到隔年1月10日結束的徐蚌會戰，國府八十萬大軍潰
敗，一衣帶水的臺灣，一夕之間從中原文化的邊陲，轉為國府的文化再
生中心。整個臺灣局勢在1949年這年前後產生重大變化，臺灣這塊島嶼
在短短一兩年之間，移入兩百餘萬人。1949年，陳景容舉家遷徙到南投
的水里鄉，但他獨自一人仍留在彰化就讀彰化中學高中部。

　　1952年陳景容進入省立臺灣師範學院藝術系，1955年改制為國立臺
灣師範大學。系主任為黃君璧，教師群有莫大元、溥心畬、廖繼春、袁
樞真、孫多慈、趙春翔、陳慧坤、金勤伯、馬白水、林玉山、鄭月波、
虞君質、闕明德、張德文，朱德群等人。我們從這分名單可以看出，
當時省立臺灣師範學院藝術系這個全臺最大的美術教育體系中，臺灣籍
教師僅有廖繼春、林玉山及陳慧坤三人而已，日本時代所建立的美術傳
統，很快地被新的統治者覆蓋起來。

相對而言，1950年代中葉，臺灣許多年輕畫家開始聚集起來，對於嶄新的藝術表現形式、理念充滿興趣，他們開始探索東、西方繪畫之間的會通之道；另一方面，年輕畫家對於當時官辦展覽產生高度不滿，醞釀抵制，另起爐灶。

即使在那個紛紛揚棄學院的年輕世代，陳景容對於素描的重視，似乎足以呼應西方厚實的美術傳統，誠如阿諾‧奧德希夫在《陳景容的素描技法》推薦序中所言：「雖然和其它的繪畫形式相較，素描的表達力沒有那麼深廣，但它卻是任何一個藝術家都應一輩子持之以恆勤加練習的，素描是不能逃避且不可或缺的藝術手段。只有素描才能無偽地證明藝術家祕而不宣的真實造詣。」對於素描的堅持，出自於陳景容對於藝術的認知，終其一生絲毫沒有改變。

師恩的啟迪

師大藝術系一班僅招收二十七人，可說是藝術學院的菁英教育。我們從陳景容往後的藝術表現可以知道，他是在當時西畫專業的學生中，大致繼承日本統治時期前輩畫家的創作理念與技術的學生，他對於素描的執著更顯得突出。戰後的1950年代初期，前衛運動早已喧騰不已，即使日本敗戰，也一舉爆發出屬於自己的流派，譬如「物派」、「前衛書道」等對美術發展產生翻天覆地的運動。一切變動都方興未艾，但是對於陳景容而言，他最為執著的還是學院主義繪畫基礎的素描。

對於陳景容而言，在師大藝術系任教的教師當中，影響他最大的幾位老師是廖繼春（1902-1976）、張義雄（1914-2016）、袁樞真（1912-1999）等人。他記載大一時初次拜訪廖繼春畫室時的情景：「我們（郭東榮、陳肇榮、鄭永源、何瑞雄）打開了小木門走進去，我看見一位老畫家，拿著調色盤，注視著一張油畫，是那樣的集中精神，……這時給我一個深刻的印象：畫家就是要這樣來畫畫的。」對於他這樣的大一學生，面見當時早已名滿畫壇的廖繼春，留下深刻印象。「前往阿里山途中，還到我家勸家父讓我畢業後到外國留學，他一直都鼓勵我繼續努力用功。」廖繼春

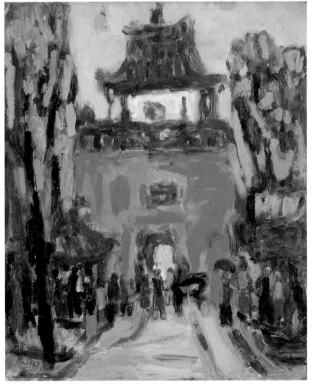

[上圖] 1960年代的陳景容（右）與廖繼春老師。
[下圖] 廖繼春　城門　1961　油彩、木板　46×38cm
　　　（藝術家出版社提供）

[左頁上圖] 陳景容就讀臺師大藝術系時，參加化妝晚會的創意裝扮。
[左頁下圖] 陳景容就讀臺師大藝術系美術節時的化裝晚會。

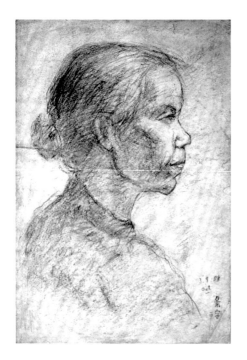

陳景容1953年的素描作品〈老太太〉。

就讀師大時，陳景容（中）曾跟隨張義雄學習素描，攝於1950年代張義雄畫室同學餐會。

寡言，話語溫和，熱心指導學生，鼓勵後進。

另一位對陳景容影響最大的畫家應屬張義雄。張義雄在1948年受聘到省立臺灣師範學院藝術系擔任助教，卻因為對於學校生活不慣，辭去教職，在第九水門旁邊租屋開設美術補習班。陳景容從大二開始就到張義雄開設的「純粹美術補習班」學畫。這段學畫期間相當漫長，是從大學二年級起到畢業，甚而退役後到出國前的這段期間也不斷到張義雄畫室學畫，前後長達四年之久。

當陳景容在東京留學後不久，張義雄夫婦取道東京，準備前往巴西發展，孰料在臺灣賣畫所得竟全部被騙，進退維谷，困守東京。張義雄的夫人擔任幫傭，他則以拾荒、畫人像維生。「有一次見面時，老師（張義雄）送我一盞他撿來的破舊檯燈。回到住宿處，我將這盞檯燈當作靜物，配上放在盤子上的小魚乾和水果，畫成〈有檯燈的靜物〉。」往後陳景容遷徙到哪裡都會帶著那盞檯燈，放在書桌上，紀念張義雄對他的教誨。陳景容初期作品的粗黑線條乃是出自張義雄影響，而在張義雄美術補習班的扎實訓練，隨著陳景容對繪畫體驗的深入而不斷昇華。

除了陳景容在畫室習畫，練基本功之外，整個師大藝術系對於基本技術的養成十分重視。大學期間，因為陳景容學習認真，獲得孫多慈借給他畫室使用，袁樞真在家裡請模特兒作畫也讓他一起畫。

根據曾任師大美術科教授的朱德群指出，素描乃是繪畫的基礎，這種認知一直伴隨著他到法國學習之後。「學院主義」的素描在朱德群眼中，依然是美術創作的基礎訓練。他到巴黎之後，不斷地在找尋如何更為自由地從事創作。素描訓練與自由創作之間，對於朱德群而言並沒有妨礙。

對於陳景容而言，他窮其一生一直在素描上下功夫，絲毫沒有偏廢；從大二開始到畢業，西畫成績都是全班第一名。1955年，陳景容獲得系展油畫類第一名，以及全國大專美術展覽比賽第二名。1956年陳景容大學畢業，分發到南投集集中學服務，

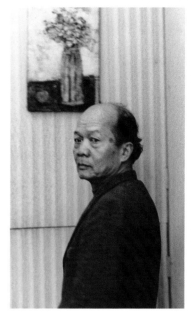

張義雄1980年攝於《藝術家》雜誌社。
（李銘盛攝，藝術家出版社提供）

【關鍵詞】

張義雄（1914-2016）

張義雄，出身於臺灣嘉義，家中七位兄弟中排行第二，父親為教師，往後從事生意。高等學校畢業後曾到京都同志社大學求學，隔年返臺進入嘉義中學校就讀，1932年父親去世後考取武藏野美術學校前身的私立帝國美術學校，一學期後，缺乏經濟支援而輟學，數次報考東京美術學校皆未能如願，這段留日期間，夜晚在關西美術學校習畫。太平洋戰爭爆發後，張義雄前往北京，投靠行醫的兄長張嘉英；戰後回到臺灣，1948年獲聘為臺灣省立師範學院藝術系助教，卻因為不慣於教務，隔年開始獨自開設美術補習班維生。他雖入選省展、臺陽美展特選，卻生活困頓，輾轉遷徙。往後，賣畫獲利，借途東京前往巴西，卻因鉅款被騙，流落東京。1980年移居巴黎，入選春季沙龍、秋季沙龍，1987年獲得法國藝術家年金津貼。張義雄早年畫風一度受藤島武二影響，色調凝重，線條黝黑，著重於結構。晚期移居巴黎之後，畫風開始明朗起來。

張義雄　萬華秋天　1957　油彩、畫布　38.4×45.7cm
國立臺灣美術館典藏

隔年被分發到鳳山的步兵學校受預官訓練，一到假日他都會從鳳山的步兵學校，跑到屏東師範學校美勞科的素描教室，畫上一整天。他對於素描的執著，已經不是將素描當作基礎創作領域，而是視為美術創作的一環。

的確，在師院在學期間的作品，如〈第九水門〉（1953）描繪的正是張義雄畫室的窗外，筆調厚重，色彩灰暗，透過簡單的構圖，表現出屋外的複雜景致；〈陶壺與玉蜀黍〉（1953）或者〈花圃〉（1953）也都明顯地受到張義雄畫風的影響。

另一位影響陳景容的老師是袁樞真。袁樞真任教師範大學美術系期間，作風開明。在陳景容大學期間，袁樞真教授人體素描，陳景容歸

[左圖]
陳景容　第九水門　1953
油彩、畫板　26×18cm

[右圖]
陳景容　陶壺與玉蜀黍
1953　油彩、畫板
45×28cm

陳景容　花圃　1953
油彩、畫板　22×34cm

袁樞真創作身影。（李銘盛
攝，藝術家出版社提供）

國後也一起合開這門課。袁樞真為浙江天臺縣人，早年畢業於上海新華藝專，曾經前往日本，在東京美術學校研習繪畫一年，1936至1940年之間在巴黎高等藝術學院深造。返國後，袁樞真在大陸期間任教於國立重慶藝術專科學校，1943年開始任教於重慶師範大學；來臺後，1949年起任教省立臺灣師範學院藝術系。在戒嚴時期，山巔、海邊都屬軍事重地，不僅不得休憩，也不能測繪、丈量、攝影，年輕的陳景容因為畫了一些淡水風光，一度被視為危險人物，幸而袁樞真力保，才沒問題；此外，也因她的幫忙，陳景容才得以到袁樞真家中描繪模特兒林絲緞的裸體。在嚴格審查出國身分的時代，袁樞真因為丈夫郭驥任職政府高層，在陳景容緊要時刻，總會給予必要的協助。

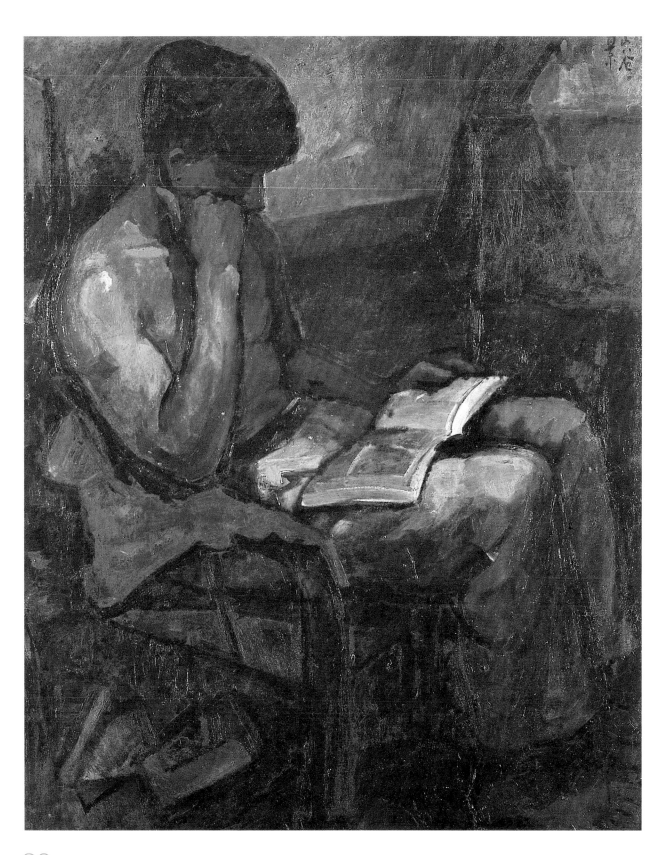

「五月」初始

1957年5月，劉國松、郭豫倫、郭東榮、李芳枝、鄭瓊娟、陳景容等人發起成立「五月畫會」，在臺北市中山堂舉行第一屆展覽。

同年成立的「東方畫會」於11月9日舉行「第一屆東方畫展——中國、西班牙畫家聯展」。「東方畫會」主要成員為李元佳、歐陽文苑、吳昊、夏陽、霍剛、陳道明、蕭勤、蕭明賢等人。1956年蕭勤獲得西班牙政府獎學金前往巴塞隆納留學；1959年李芳枝進入巴黎高等美術學院留學；1960年陳景容前往日本留學；1962年郭東榮前往日本留學；李元佳則前往義大利；1964年霍剛也前往義大利。臺灣的畫家在1950年代後期開始，產生一股留學熱潮，往後還有許多畫家，有些留學，有些遊學與參訪，追求在戒嚴那股肅殺氣氛下的藝術自由精神。

「五月畫會」講求全盤西化，但是卻乘載著傳統文化的深厚精神，難以擺脫；「東方畫會」則標榜東西文化交融，卻濃厚受到西洋抽象表

五月畫會成員合影，右三為陳景容。

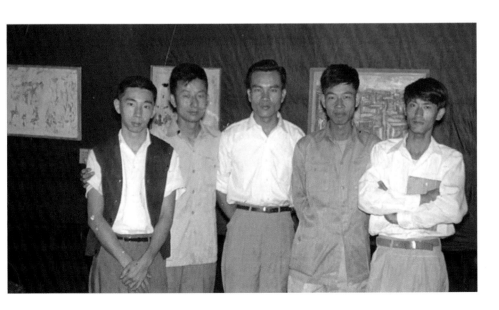

1958年第二屆「五月畫展」展場，左起顧福生、劉國松、郭東榮、黃顯輝、陳景容。

[左頁圖]
陳景容　夜讀　1956
油彩、畫布　97×80cm

現主義（Abstract Expressionism），以及存在主義（Existentialism）思潮的影響。晚陳景容兩年出國的郭東榮，邁向抽象主義的步伐；習性不合的陳景容則在傳統壁畫領域裡面獲得心靈的安慰。

陳景容　白花　1955
油彩、畫布　65×53cm

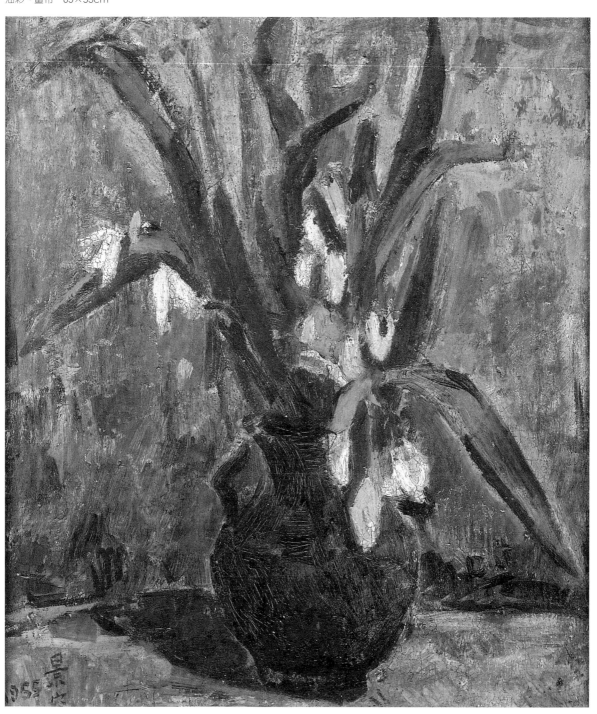

陳景容　房子與樹木　1954
油彩、畫板　40×51cm

　　赴日之前的陳景容作品，明顯地受到張義雄厚重的粗線條影響，同時也受到色彩繽紛的廖繼春的影響。〈房子與樹木〉（1954）可以看到兩者的綜合趨勢，到了〈外祖父〉（1955，P.24）則已經呈現出塞尚畫面上的嚴謹構造性，人物的神情出現內省的挖掘，流露出陳景容努力學習的早期成果。退役後，短時期在基隆市立一中（今基隆市立明德國民中學）服務，也與莊喆、劉國松交往，當時莊喆正在找尋藝術出路，進行各種嘗試；劉國松則公然揚言「革中鋒的命」，揭起大旗，悍然反對傳統文化。陳景容與他們交流，自然也了解他們的思想，只是，他對於素描的執著並未改變。

　　〈抽煙斗的老人〉（1959，P.25）可以感受到依然是師大風格的延續，〈周小姐〉（1959，P.26）卻又看到某種深沉而內斂的精神狀態，這件作品已經觸及古典主義的核心價值，那就是具象人物的心靈向度與其豐富的情感。同樣的，這時期也看到他試圖融入抽象繪畫的嘗試，〈晚餐之

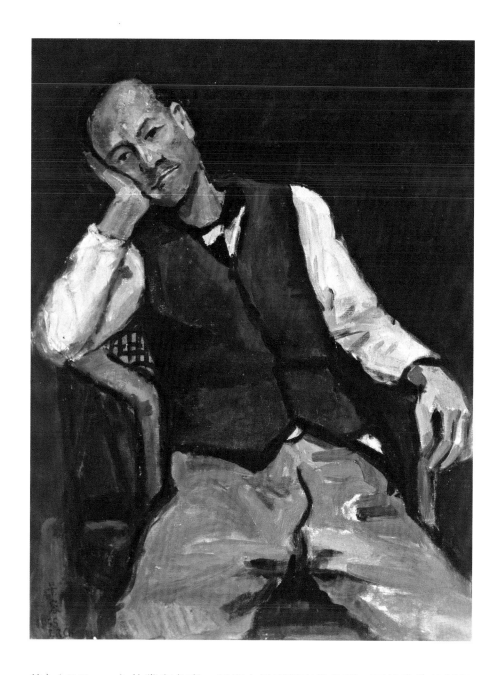

陳景容　外祖父　1955
油彩、畫布　97×72cm

後〉（1959，p27）的豐富色彩，是出自於廖繼春的色彩，而線條依然保留
著張義雄粗黑而壯碩的線條感受。

　　1950年代晚期，許多畫家受到西方繪畫思潮的影響，有些人批判傳
統繪畫，有些人主張全面揚棄東方文化，有些人深入自己的文化價值，
重新省思未來的出路，有些人將繪畫視為具備精神文明的厚度。總之，
他們都對於繪畫抱持不同觀點，身體力行，終其一生地實踐。臺灣局

陳景容　抽煙斗的老人
1959　油彩、畫布
91×72cm

勢因為美軍協防而獲得穩定發展的同時，臺灣美術圈正進行著一場文化
對話與詮釋的運動。這些畫家們紛紛尋求管道前往國外，找尋自我或者
東、西美術對話的各種可能性。1950年代晚期可以說是「五月」與「東

陳景容　周小姐　1959
油彩、畫布　91×72cm

[右頁圖]
陳景容　晚饗之後　1959
油彩、畫布　118×88cm

方」的年代，那是文化辯證的時期。陳景容的思想並非大中原文化架構
下的思惟，而是站在純粹美感世界的實踐這種藝術立場，希望透過留
學，深化自己對於美的實踐、認知及表現。在「五月」與「東方」畫
會的浪潮當中，陳景容雖然參加「五月畫會」，但是畫風與思想卻不盡
然相同；1959年以李石樵（1908-1995）畫室成員為基礎，成立「今日畫
會」，似乎對於延續著殖民時期的繪畫風格與精神向度而言，陳景容的
繪畫趨勢較為趨向於此。

27

二、出航

1960年代陳景容的東京求學之旅，聯繫起戰前早已中斷的殖民時期的美術傳統，日本敗戰前稱日本為臺灣的「內地」，然而在陳景容留學時則已經是「異鄉」了。

陳景容留學東京的武藏野美術學校、東京學藝大學及東京藝術大學三校，在當時留學風氣尚未鼎盛的時期，可謂開風氣之先。對於他而言，將濕壁畫、鑲嵌畫、美柔汀（mezzotint）版畫製作引進臺灣是其創舉；或許意義更為巨大的並非是這種引進而已，而是因為陳景容個人的努力與此後不斷的歐洲旅行，逐步將西方文藝復興的傳統與精神點點滴滴的滲透到臺灣。臺灣在戰後受到美國文化薰陶，抽象表現主義流行，過度的文化詮釋有時成為美術表現的重大包袱。陳景容異於當時年輕同儕的狂飆精神，而是以純粹的美做為努力實踐的核心，正因為如此，他相遇到古典主義的東方精神，同時邂逅了西方文藝復興的巨大傳統。

[右頁圖]
陳景容　牛頭與枯枝　1967　油彩、畫布　130×89cm

[下圖]
1960年代留日期間，陳景容參加春陽展，與參展作品合影。

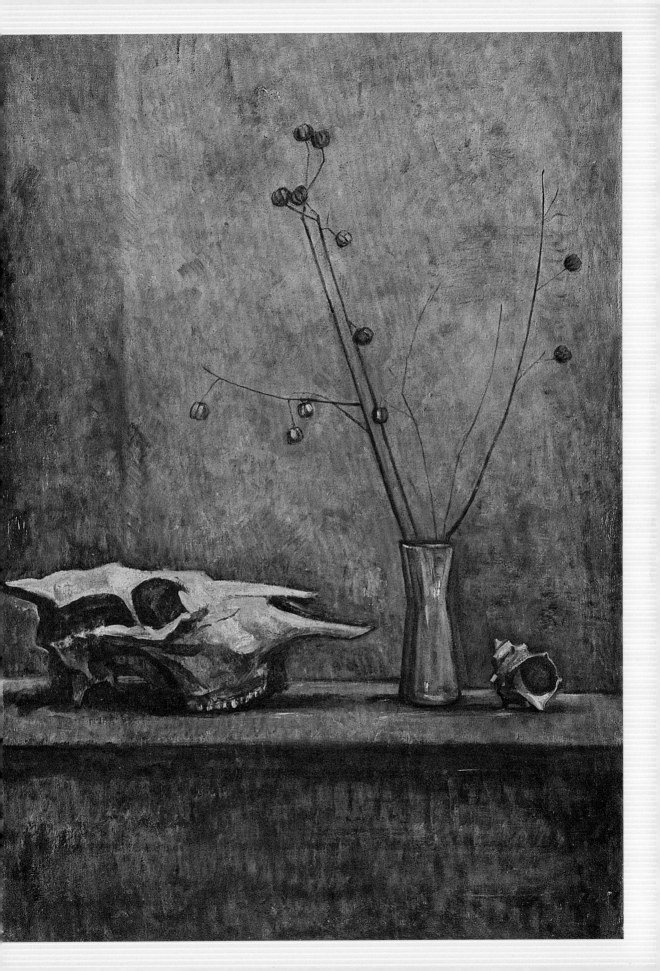

▋東洋的孤寂之旅

1960年陳景容前往日本留學，即插班進入位於吉祥寺的武藏野美術學校。武藏野美術學校創設於1929年，當時稱為帝國美術學校，乃是一所私立的美術學院，1935年從帝國美術學校分裂出多摩帝國美術學校，1948年改稱為武藏野美術學校，1962年改制為武藏野美術大學（Musashino Art University）。選擇這所大學，可能是因為他老師張義雄的建議，臺灣在戰後有了自己的美術科系，但是卻沒有嚴謹且專業的美術大學，不只如此，在連結西方訊息上因為戒嚴與國力凌夷，出國進修依然是有志者的夢想。

作為亞洲最早成立美術學校的日本，在戰後依然是亞洲的美術重鎮。陳景容插班進入武藏野美術學校美術系三年級，這所美術學校其位置在東京都西北邊。陳景容在武藏野美術學校期間，進入油畫科學習，當時日本流行著「畢費（Bernard Buffet, 1928-1999）畫風」。對他而言，在武藏野美術學校求學的兩年，並非是一段快樂的歲月。這是因為他留學的目的在於想學習「新的觀念與技法」，對於當時流行的抽象繪畫絲毫不感興趣，因此對於這段時期日本的學習環境並不喜歡。為了填補空洞的心靈，滋養他的則是逛美術館、聽古典音樂，或者在破舊的學生宿舍孤獨地閱讀。這段時間的陳景容，可說是進入新環境階段的適應時期，茫然不安。即使武藏野美術學校是一所極為注重術科的學校，但是他的心靈依然空虛而孤獨。

對於來自臺灣的留學生而言，受過幾年戰前日語教育的陳景容，當然語言不會是大問題；重點是經濟問題。東京物價指數相當高，留學生的一個月開銷相當於三位

畢費　最後的晚餐　1961
油彩、畫布　200×275cm
梵蒂岡美術館典藏

臺灣中等教員的薪資，因此他必須前往街頭，當一位稱職的街頭畫家——具速度感且能準確地掌握對象，每晚畫上三、四個人像，方足以餬口。〈人物〉（1961）乃是以宿舍管理員為模特兒，在色彩表現上，可以看到廖繼春的影子，線條則是張義雄的表現手法。〈人物〉（1962，P.32）乃是一日在街頭所見到的流浪漢，隨手描繪出潦倒的淒涼感，濃重的筆調相當近似盧奧（Georges Rouault, 1871-1958）的風格。餬口是為了學習，然而美術大環境卻又不盡理想，一位困頓而孤寂的臺灣留學生，處於徬徨與不安，那是一種生命裡尷尬的過渡階段。

「我所住的那棟宿舍，非常的破舊。宿舍旁邊，長滿高大的銀杏樹，一到秋天到處都落滿黃葉，寒風刮過樹梢所發出淒涼的聲響，使人聯想到人生是虛無的。」陳景容對於素描情有獨鍾，在武藏野美術學校裡的油畫課，常常以粗獷的筆調來抒發當時的不安情緒。對於這樣一位已經習熟日語，同時又在素描方面下過長期功夫的年輕留學生而言，能夠引起他注意的或許不是嶄新而耀人的技術或者表現形式，

陳景容　人物　1961
油彩、畫布　120×79cm

而是某種足以深化且與他孤寂心靈相抗衡的堅實力量來捶打。「從我的床上可以看到一顆銀杏樹，在黃昏時，躺在床上看那天空由淡藍漸變成深藍。而沒點燈的房子又顯得十分陰暗，有時會想到人死後，就像這樣被包圍在陰暗裡，筆直地躺著，讓雨淋，雨水侵入，秋蟲爬過身體。」處於學習低潮，他的生命沉浸在孤寂的夜色中，自己的生命化成虛無，幻化的秋蟲逐漸爬滿這位沉思者的思想底層。陳景容在孤獨的生命旅程當中，呈現出如同詩人一般的情懷，以孤獨者來觀照生命的無常。這樣的精神似乎延續著西洋宗教繪畫的本質，生之虛幻。

或許是這樣的緣故，日本明治維新以來最偉大的濕壁畫家長谷川路可撼動他的心靈。長谷川路可生前臨摹許多西域壁畫，並且在巴黎高等美術學校學習濕壁畫，是一位精力旺盛且創造力驚人的天才型畫家，其思想似乎與歐洲文藝復興的精神相互契合。或許只有他這樣充滿宗教情懷的人，才能以中世紀公會的師徒制度，重新點亮這位苦悶而孤寂的留

陳景容　人物　1962
油彩、畫布　68×101cm

學生的心靈。

在校園內，陳景容看到大約兩層樓高的壁畫，能在一個月內完成，對他而言，直覺不可思議。「我對他們能畫得這麼快，和那既有魄力又寫實的畫面，覺得十分有趣。」這段時間乃是長谷川路可推動壁畫運動的生涯最後階段。他從1958年起推動「壁畫團體FM」團體，這年他受聘為武藏野美術學校藝能設計科講師，同時擔任學生社團壁畫社的社團指導老師。壁畫社將近二十個人，男女都有，以油畫科學生居多。這個社團成員透過歐洲中世紀師徒制

【關鍵詞】

長谷川路可（Hasegawa Roka, 1897-1967）

　　長谷川路可，本名龍三，因為受洗而改名「路可」，路可的中文發音為「路加」，是活躍於大正、昭和年間的日本畫家、濕壁畫家，足跡遍布日本國內外。他的基督宗教題材繪畫，主要描繪基督教初次傳入日本的許多聖人題材，成為日本濕壁畫、鑲嵌畫的拓荒者，作品包括舊國立競技場等公共設施。

　　長谷川路可早年在黑田清輝（Kuroda Seiki, 1866-1924）的美術研究室學習，後進入東京美術學校日本畫科，畢業後前往巴黎，跟隨查理・葛蘭學習，專攻肖像畫。以後受到東京帝國大學教授松本亦太郎（Matsumoto Matatar, 1865-1943）、京都帝國大學教授澤村專太郎（Sawamura Sentaro, 1884-1930），以及東京美術學校結城素明（Yoki Somei, 1875-1957）委託，開始摹寫西域壁畫，日後前往大英博物館、民族學博物館、羅浮宮、居美東方美術館臨摹西域壁畫，此後也在德國、英國進行臨摹工作。1926年完成臨摹工程之後，在巴黎國立高等美術學校濕壁畫研究所學習濕壁畫。返國後，在日本各地從事濕壁畫、鑲嵌畫製作，1935年曾來臺灣，在臺北教育館舉行展覽。戰後曾在義大利西北部齊維塔未齊亞（Civitavecchia）城的日本聖殉教徒教會（Chiesa dei Santi Martiri Giapponesi）從事壁畫製作，從1950年12月到1954年10月方才落成，完成後獲得菊池寬獎，並獲得該市榮譽市民。他曾四次以平民身分獻上自己的作品給羅馬教皇。他在武藏野美術大學任教期間，為其生涯最後的活躍時期，1967年前往羅馬獻上作品之後，因為腦溢血病逝羅馬。

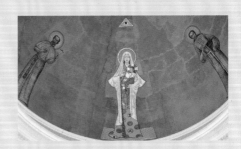

長谷川路可在齊維塔未齊亞城日本聖殉教徒教會的濕壁畫作品。（Port Mobility S.p.A.）

度，將學長與學弟的制度轉換成師徒制度，具有權威領導的特質。

陳景容在這個社團跟隨長谷川路可學習總計有四年之久，從搬砂、洗砂、製石灰槽等粗工做起。第一年只搬運石灰，在搬運石灰之際，學習認識石灰質的好壞，第二年起開始參加作畫，每天一早到學校開始工作，中間沒有休息時間，工作結束後，收拾好工具並打掃乾淨。「作畫時需要仰著頭，畫的時候，顏料便一直的往臉上滴下來，仰著的頭頸也會十分酸痛；而且常常是滿身大汗，可以感覺到汗水由額頭冒出，然後從鼻尖滴下來的情形，……」正因為這樣的辛勞，陳景容透過真正的身體勞動與精神思索，逐漸在精神底層建立起與歐洲文藝復興巨匠精神的連帶感。

他回憶學習壁畫的過程，「從學校回來之後，有時在寓所，孤燈下苦思壁畫的草圖，將過去所畫的人體素描，一張張地拿下來，看哪一張能用來畫

[右頁圖]
2018年，陳景容與作品〈澎湖老婦〉合影。（洪婉馨攝）

[左圖]
陳景容　老人　2013
濕壁畫　93×74.5cm

[右圖]
陳景容　冬　1962
濕壁畫　100×200cm

壁畫。有時苦思到午夜。我所住的小房間窗外有藤蔓，當月光照到窗邊，就有藤蔓的黑影映在窗上，形成美妙的圖案，看來很有詩意。」

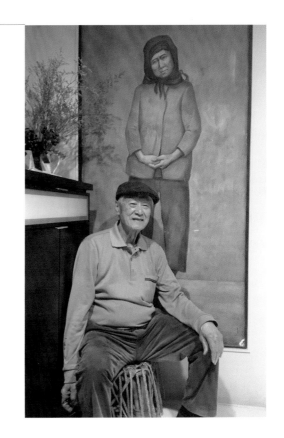

陳景容在武藏野美術大學畢業後，考進東京學藝大學（Tokyo Gakugei University）美術專攻科研究版畫製作，又再考進東京藝術大學（Tokyo University of the Arts）壁畫研究所，跟隨島村三七雄（1904-1978）學習濕壁畫，鑲嵌畫則是跟隨矢橋六郎（1905-1988）學習。對陳景容而言，壁畫成為他在日本致力學習的最佳動力，也成為他往後探索歐洲壁畫技法與發展的動力。

古典的哀愁

　　似乎壁畫的鍛鍊，使陳景容躁動的青春與孤獨的心靈獲得鬆緩，讓他開始得以逐漸平靜下來。〈自畫像〉（1963）的眼神當中，顯示出自信以及堅定的意志。這件作品為武藏野美術大學畢業時的作品。他回憶離開武藏野美術大學，考進入東京藝術大學之後，素描更有長足的體會。

　　「考入藝大之後，素描得到小磯良平老師及奧谷博老師的指導，更有精進，從前受老師影響，總是想畫到石膏像的那種深厚為止，現在

陳景容　自畫像　1963
濕壁畫　47×39cm

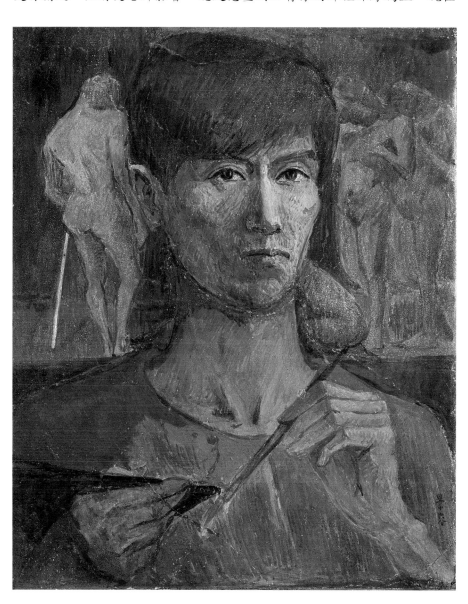

則更攝取新的方法及追求黑與白的交響，與形體的簡潔、纖細之美。另外，我主修壁畫，副修版畫，更須注重輪廓之正確，裝飾性和繪畫要有嚴肅之表情，同時領略到藝術不是以『美』為目的，而是以『力』為目

【關鍵詞】

小磯良平（Koiso Ryohei, 1903-1988）

　　小磯良平為出生於神戶的油畫家，誕生於三田市九鬼藩舊宅，父親從事貿易。他有兄弟姊妹八人，排行第二。自兵庫縣立第二神戶中學畢業後進入東京美術學校，在學時即以〈兄妹〉（1925）獲得帝展入選，隔年以〈T女畫像〉獲得帝展特選，1928年以第一名畢業，留學法國，參觀羅浮宮，被保羅·威洛內塞（Paolo Veronese, 1528-1588）〈迦納婚禮〉所震撼，一生之中專注於群像畫的創作。歸國後，1936年參加「新製作派協會」；1938年與藤田嗣治（Tsuguharu Foujita, 1886-1968）一同前往中國擔任陸軍部委聘從軍畫家，一年後歸國，從事戰爭畫創作；1941年太平洋爆發前夕，創作著名的作品〈出征娘子關〉、〈齊唱〉。他在戰後任教於東京藝術大學，晚年對於從事戰爭畫，激發戰爭鬥志，深感痛心，因此他的畫冊當中並未收集戰爭畫。1992年「小磯良平大獎展」創設，為日本國內獎金最高的官方獎賞。

小磯良平　女人　1938　油彩、畫布
72.7×53cm

的，稍後又以『自我』為終極，這種觀念的轉變，是自己體驗出來的，連帶的也影響了對素描的看法。」陳景容的這段反省，成為他往後美術發展的重要基礎，美為起點，其次則是其生命力，最終則是自我精神的呈現。

逐漸地，陳景容將自己在臺灣所學的成果與日本留學之間的美術關聯串聯起來，因為背後並非是文化的斷裂，而是具備與歐洲美術傳統強韌的紐帶感。「張（義雄）老師畢業於日本武藏野美術大學，跟隨藤島武二學過素描，而藤島武二的老師就是法國畫家柯蒙（Fernand-Anne-Piestre Cormon, 1845-1924）。柯蒙的素描簡潔有力，梵谷、羅特列克也都曾經跟柯蒙學過畫。柯蒙的名作〈該隱的逃亡〉，現存放在巴黎的奧塞美術館，是一幅引人注目的作品，粗獷有力。」

他在東京藝術大學求學期間，幾乎每年都到日本古都奈良參觀。東京藝術大學在奈良設有「古美術研究所」，對於一般人而言，古美術乃是指古代美術品；然而奈良作為日本第一座模仿盛唐文化所營建的都城

【關鍵詞】

藤島武二（Fujishima Takeji, 1867-1943）

藤島武二是活躍於日本明治晚期到昭和年間的畫家。他在明治到昭和前半期，可以說是日本西洋繪畫領域的指導者之一，留下許多浪漫主義風格的作品。藤島武二生於薩摩國鹿兒島城下的池上町，家庭為薩摩藩藩士。早期跟隨四條派畫家川端玉章（Kawabata Gyokusho, 1842-1913）學習日本繪畫，二十四歲才學習西洋繪畫，跟隨松岡壽（Matsuoka Hisashi, 1862-1944）、山本芳翠（Yamamoto Hōsui, 1850-1906）習畫，1896年受到年長他一歲的黑田清輝推薦，進入東京美術學校擔任副教授，此後將近半個世紀在東京藝大培育後進。1905年受到文部省任命，留學歐洲法國、義大利等國長達四年；歸國後擔任教授，初期出品白馬會；1911年白馬會解散後，成為文展、帝展的重要畫家。1934年被任命為帝室技藝員；1937年獲得文化勳章，成為最早獲得文化勳章的畫家之一；1943年腦溢血去世，享年七十五歲。

藤島武二　黑扇　1908-09
油彩、畫布　尺寸未詳
東京普利司通美術館典藏

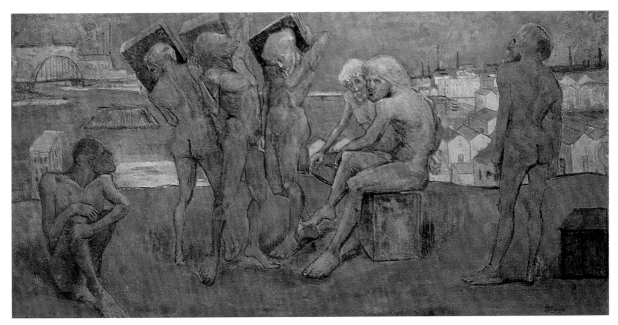

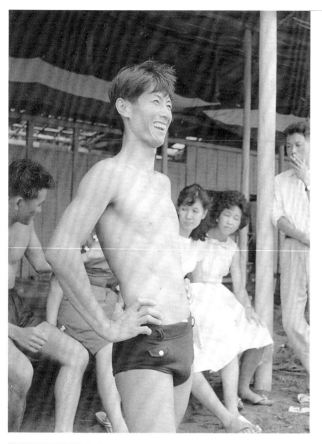

所在地，這裡是遣唐使吸收中國文化的結晶，目前尚且保留許多古代寺院，譬如法隆寺、藥師寺、唐昭提寺、東大寺等宏偉的寺院。這些寺院成為聯繫中國文明與日本文明的接點，因此奈良被稱為絲路文化最東的據點。「這一帶的風景，都還保持農村原貌，到處都有麥田，有一次我還看見雲雀突然從麥田裡飛上天空；又有一次在暮色沉沉時，一個人步行在阡陌之間，似乎回到古代世界。」這種古代世界的神祕體驗，不只在日本體會到，往後他將在

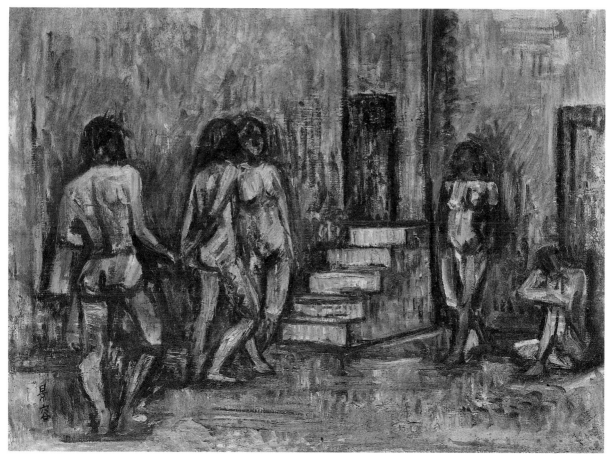

更多歐洲古老的城鎮中遇見。

　　「還記得有一次參觀法隆寺時，也順便跟隨同學們參觀這些小寺，給我留下深刻印象。細雨下的法隆寺看來像一幅朦朧的水墨畫，有很多鴿子飛翔在寺院裡，到了黃昏遊人早已走光了，顯得十分寂靜。」陳景容對於日本古老寺院的描繪，已經相當感性地切入日本美感的表現形式。而在月光下體驗到神祕的寂靜感，李白〈月下獨酌〉的「舉杯邀明月，對影成三人」的詩境，乃是儒家的放達情懷；王維〈秋夜獨坐〉的「雨中松果落，燈下草蟲鳴」這樣的寂靜感受，多少接近禪家的美感世界。「我也常常在晚上散步走到三月堂，這時遊客都回去了，寂靜的山路，只有我一個人走著，路邊有高大的松樹，猶如在深山裡；四周的樹木都成黑漆漆的陰影，襯托三月堂所露出的橙紅色燭光，顯得十分神祕。偶爾有幾聲鳥叫聲迴盪在山嵐外，一切都十分寧靜，也有時突然聽到三月堂附近傳來深沉的梵鐘聲，卻也是另一種境界。」朦朧的月色美感，在陳景容筆下已經近似於日本禪僧的心靈感受，步行在冰涼的秋月底下，一派寂靜的孤獨感。回應古典古代（Classical Antiquity）的聲音，對於歷史古蹟的默應，或許這種對美感世界的感應，是逐漸形成陳景容往後風格的推動力。當他在日本古都旅行時，這種深沉而孤寂，清涼卻寧靜的美感世界，已經逐漸在他的心靈中醞釀著。

41

豐盛的歸途

在武藏野美術學校時遇見長谷川路可這種千載難逢的機運，讓陳景容親自體驗到古代師徒制度的傳承。進入東京藝術大學之後，在繪畫上獲得小磯良平這樣一流畫家的指導，更加印證到素描在掌握對象與表現的重要性，同時也將留學初期的孤寂感透過奈良行旅，逐步推向古典古

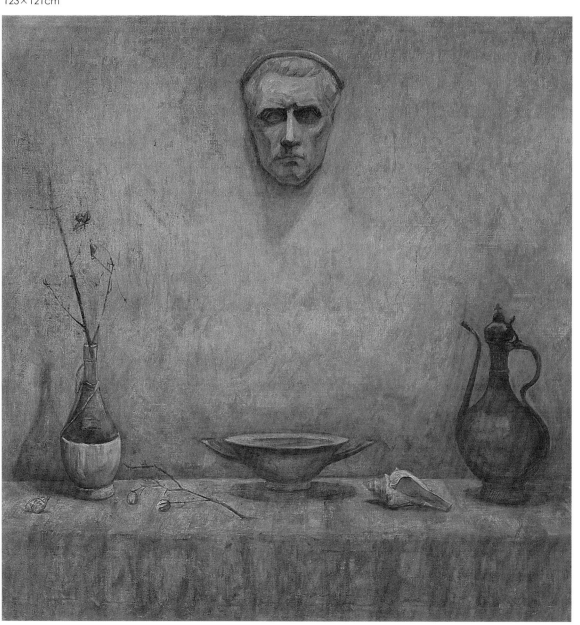

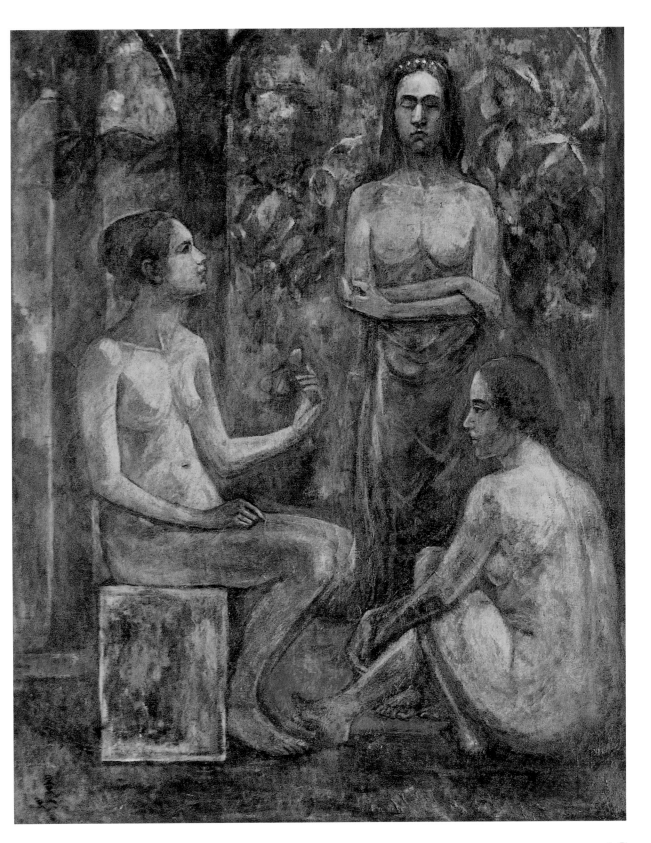

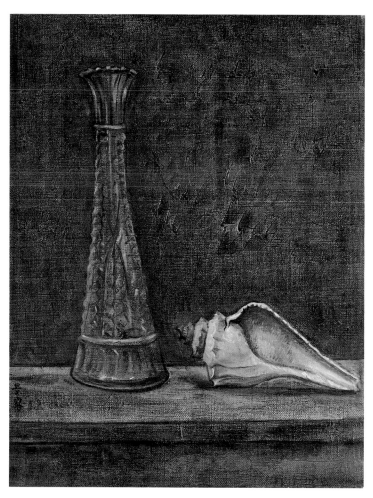

陳景容　玻璃瓶與貝殼
1967　油彩、畫布
41×32cm

代的彼岸。這樣的體驗，使得他的作品與其成就，往後將在臺灣畫壇產
生嫁接起西方文藝復興與臺灣美術的橋梁。

　　東京藝術大學時期，他居住在學校宿舍神田寮。日本學校仿照古代
寺院僧侶居住的「寮房」，稱呼學生宿舍為「寮」。陳景容的宿舍前方
庭院種有一株枇杷樹，他畫下〈枇杷成熟時〉（1965，P.43）——作品完成
時正好枇杷成熟，也就以此命名。作品中三位裸女的構圖不同於西方傳
統的三美神，而是以蹲、坐、立三種姿態表現出肉體的構成及畫面的構
圖變化。此一構圖採用金字塔形，形成穩定卻又崇高的感受：站立者的
背景透過樹幹與樹幹間的空間，構成黃金比例，使得站立女性表現出穩
定的美感。整幅作品以黃色、綠色為主，身體量感具足。從這件作品當
中看到西洋古典主義的堅實精神，正如同塞尚（Paul Cézanne, 1839-1906）

陳景容　樹蔭下　1966
濕壁畫　177×362cm

所欲傳達的美感一般。〈樹蔭下〉（1966）以雕塑科同學的作品為題材，
畫面上出現方形大理石，前方兩位背對著我們的裸體，另外則是三位男
女，背景則是樹木，取名〈樹蔭下〉也意味著這些雕像被放置於樹下。
厚實而堅硬的感受，表現出陳景容深受西方古典主義的強烈影響。

　　1967年春天，李梅樹、林玉山、洪瑞麟、施翠峰於訪問韓國歸國
前，途經日本訪問東京藝術大學。李梅樹見到陳景容作品之後，對於他
的表現力給予高度肯定，當場邀請他到國立藝專任教。對於漂泊異鄉已
經過了八個年頭的陳景容而言，雖然東京藝術大學已經有意聘任他為助
教，只是面對龐大的生活開銷，助教的薪資依然是入不敷出，難以為
繼；且思念故鄉之情難以壓抑，只是苦無機會。正因為這樣，他打包動
身返臺，結束漫長的學習生涯，返國任教。

三、起飛

1967年陳景容回到臺灣，隔年開始投身美術教育，於國立藝術專科學校、文化學院美術系執教，往後到師範大學藝術系任職，數十年來以個人之力，編撰豐富的美術教育教材。不只如此，在個人創作上也獨樹一格，建立起屬於陳景容式的美感世界；這種美感世界近乎超現實主義，卻又建構在嚴謹的古典主義人文精神上。他藉由不斷地反省古典主義美學的內涵，以及鍥而不捨的研究，挖掘出得以安置自己心靈世界的美感。

[右頁圖]
陳景容　黑衣少女　1970　油彩、畫布　80×65cm
[下圖]
陳景容於巴黎畫室作畫一景。

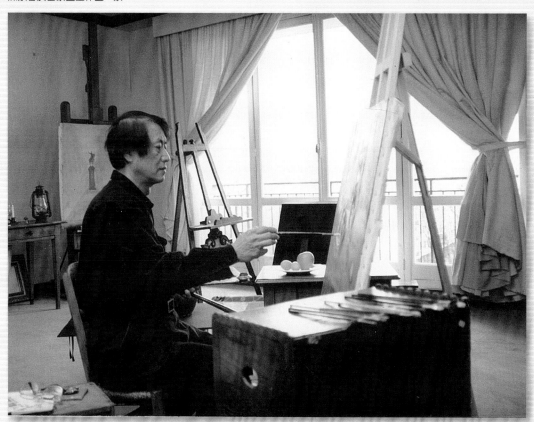

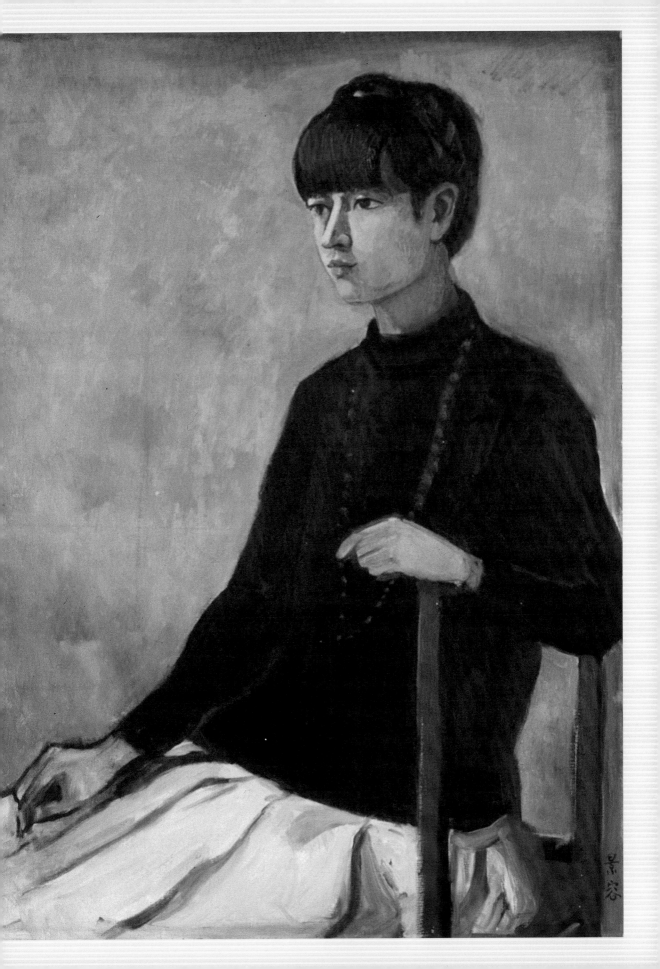

[右頁圖]
陳景容　有街燈的風景
1967　油彩、畫布
162×130cm

陳景容　街燈下
1965　銅版
24.2×17.7cm

古典的夢幻

　　1960年代，臺灣美術教育迎向新的契機，1955年創立的國立藝術學校，在1960年改制為國立臺灣藝術專科學校；1962年三年制美術科設立，分為國畫、西畫、雕塑三組；1964年著名前輩畫家李梅樹（1902-1983）出任系主任；而1963年私立中國文化學院也創立了美術系。1960年代初期，一方面前輩藝術家逐漸又獲得舞臺，而美術科系的創設也開始有了進展。

　　李梅樹在1929年到1934年期間，就讀於東京美術學校，受業老師為長原孝太郎（1864-1930）、小林萬吾（1870-1947）、岡田三郎助（1869-1939），小林萬吾與岡田三郎助都是知名人物畫家，特別是岡田三郎助以美人肖像畫成為大正、昭和初期的重要代表畫家。陳景容受到李梅樹邀請，1968年受聘為國立藝專美術科講師，同時也在文化學院美術系兼課。陳景容教學認真且嚴謹，學生也能獲得有效啟迪，1972年接任藝專美術科主任。

　　陳景容歸國後的第一件作品是〈有街燈的風景〉（1967）。這件作品很明顯地受到義大利文藝復興壁畫的影響，特別是作品後上方的女性，整件作品採用壁畫的人物構圖，進行畫面整體建構。在臺灣美術史上，這件作品具有劃時代的意義。

　　〈有街燈的風景〉是陳景容學成歸國後的第一幅作品，據他回憶，在此之前已經三年沒有從事油畫創作，於是將銅版畫構圖移為油畫作品。陳景容這件作品畫面相當詭異，路上有六個地下水溝蓋，三個水溝蓋浮現人頭，一個則浮現男性的上半

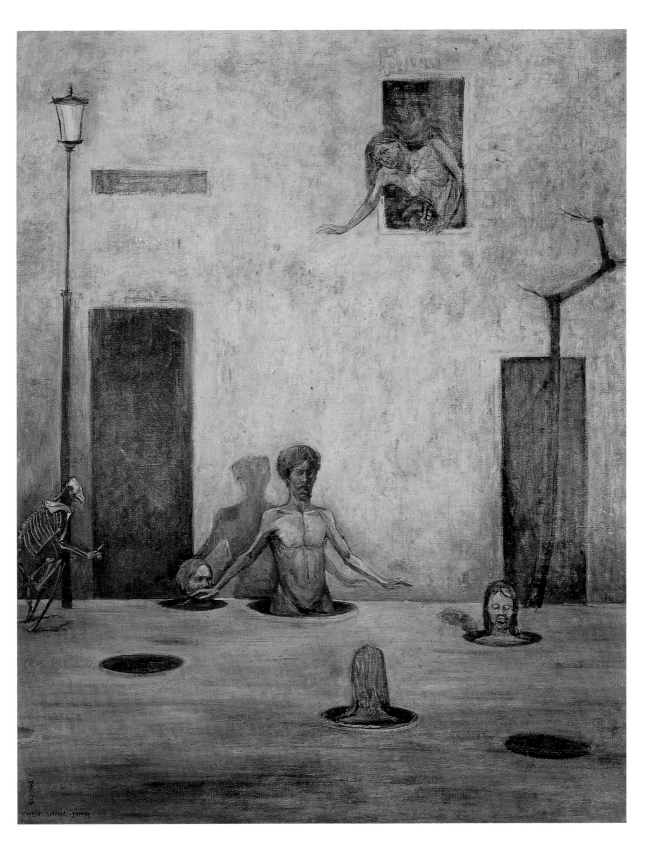

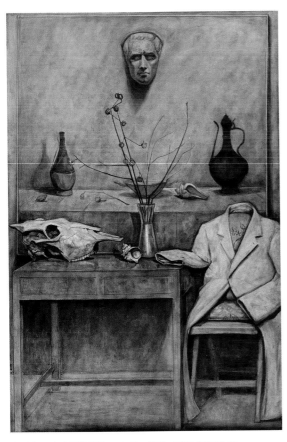

陳景容　有牛頭的靜物　1967　油彩、畫布 193×130cm
高雄市立美術館典藏

身軀體，最前方的女性頭部背對觀者，主題的路燈被放置在畫面的左邊，燈下出現一具詭異的袋鼠的骨架，躬著軀體彷彿向著男性靠近一般，右邊有一棵樹木，乾枯而挺立。作品背景是一面高牆，左右兩邊的兩扇門，看似禁閉，卻又好像是敞開。

畫面上的線條極為細膩，色彩也相當簡單，整件作品不論就題材或者內容、色彩，完全超出整個臺灣美術的框架。其取材、構圖、色彩表現出自文藝復興的精神，整件作品呈現冰冷的感覺。這種冰冷感正是陳景容在日本留學數年來，在武藏野美術大學的宿舍、奈良的古寺逐漸醞釀成生命上的孤寂情感，往後在壁畫的製作過程當中，汲取文藝復興初期樣式，特別是對於皮埃羅‧德拉‧法蘭契斯卡、喬托（Giotto

【關鍵詞】
皮埃羅‧德拉‧法蘭契斯卡（Piero della Francesca, 1415-1492）

　　法蘭契斯卡是義大利文藝復興初期的畫家，他誕生於義大利中部托斯卡納州阿勒佐，為鞋匠工人之子。1430年代為止，他跟隨當地畫家安特尼奧丹吉亞力學習；1439年前往佛羅倫斯，師事佛羅倫斯畫派巨匠多米尼克‧維涅提亞諾。他在義大利各地從事繪畫事業，相當多時間在阿勒佐度過。

　　法蘭契斯卡是最初將數學、幾何學融入繪畫進行研究的畫家之一，晚年留下《算術論》、《透視法論》、《五正多面體》三冊著作；這些著作並非使用拉丁文寫作，而是當時的俗語，這並非因為關注於人文精神，而是為匠人從事技術傳承所寫作。他向來被畫壇所忽略，直到20世紀才再次受到世人評價。他的〈耶穌洗禮〉畫面構圖簡潔，人物、樹木單純而明快，色彩感覺也十分亮麗，其精神性與現代繪畫一脈相承。特別是他的繪畫總給人感受到觀賞者正在戶外眺望一般。

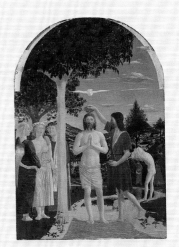

法蘭契斯卡　耶穌洗禮　約1437
蛋彩、白楊木　167 x 116cm
倫敦國家藝廊典藏

di Bondone, 1267-1337）研究的成果。

陳景容將這種心中的雛形稱之為「心象」。「在作畫之前應有一個繪畫的雛型，這雛型對文藝復興時期的畫家們來說是主題的草稿，對我而言是一個心象，是一個構想，畫稿對我來說，便是將這構想具體地記錄下來。」

陳景容清楚地意識到，對於文藝復興巨匠而言，構成畫面的草稿乃是將心中飄忽不定的形象加以具象化，具象化的過程必然省去許多不確定或者難以呈現的要素，透過草稿，再次逐步建構出完整的作品。因此，陳景容的作品形成前，必然有許多構思的過程，必須透過草圖，不斷建構成完整的作品。嚴謹的畫稿、草圖形成過程乃是陳景容作品與其他人最大的不同之處，而這點也是他足以嫁接起臺灣美術與西方文藝復興傳統的最大不同的地方。不只如此，也是臺灣美術初次與文藝復興藝術對話的開始。因為在臺灣前輩畫家的創作過程，雖然有草圖的凝思，卻欠缺文藝復興精神的淬鍊。

「因為留日期間曾鑽研過壁畫，我到義大利時也用心研究文藝復興時期的壁畫，其中最喜歡法蘭契斯卡的作品，由於媒材易乾的特性，繪製濕壁畫需要具備良好的素描基礎，色調單純而沉重，下筆要精準，作品也要和建築物相搭配，這一切都影響了我的畫風，也因此較偏好單色調的表現，而廣場、騎士、雕像、裸女和靜物這一系列作品，我便選擇以藍灰色調處理，正凸顯出畫中時空交錯和古今對照、物換星移的寂寥，也增添了作品中一貫的寧靜與哀愁的氣氛。為了配合主題，我特地把畫中的時段大都設定在心情較為平靜的黃昏或夜晚，偶爾也刻意拉長主題的陰影，以增加孤寂的效果。」正因為這樣，陳景容的作品展現出相當濃厚的夢幻效果。

　　〈一個幻想的風景〉（1967）乃是陳景容在前往阿里山的火車路途上，看到三位乘客比手畫腳時，深覺奇特，當下畫下草圖，由此草圖構思而成。右下方背對我們的女性軀體，以正背面手法呈現在我們眼前，

陳景容　一個幻想的風景
1967　油彩、畫布
193×130m

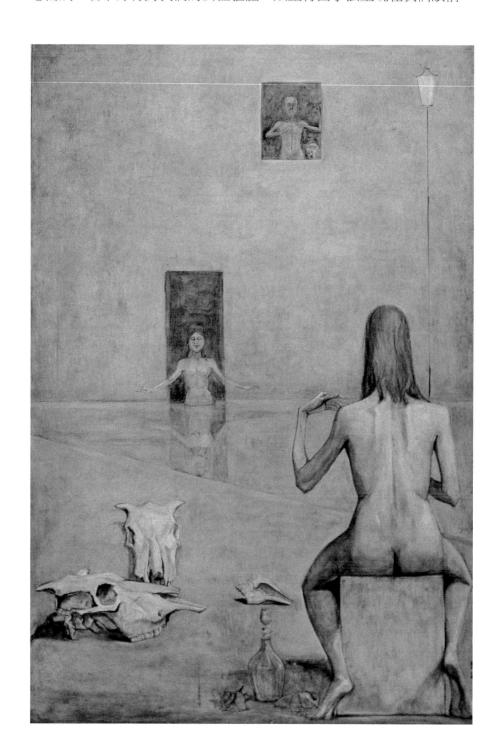

[右頁圖]
陳景容　夜　1968
油彩、畫布　162×130cm

光影微妙，立體感十足。牆面與裸女之間斜切出一半的水，一半的沙灘，沙灘上排列著奇妙的貝殼、牛骨、酒瓶等。夢幻的空間，但是卻建構在相當理想與均衡的世界上。

「素描好的人所用的顏色在畫面上很安定，不會跳出來，作寫實畫者的素描在繪畫上更是重要。素描除訓練描寫能力之外，更訓練我們畫面的構成能力，以及在整個畫面掌握『安定的』感覺（即均衡）。」陳景容返國之初，透過建構性的空間與素描的掌握，試圖建構出自己的美感世界。這種異質的美感，在臺灣美術1970年代逐漸進入鄉土寫實主義之際，以帶有濃重的西洋古典主義色彩的形式出現畫壇。

▌審美技術的建構

陳景容在臺灣高等美術教育當中，具有相當卓越的貢獻。關於此一方面當以教學、創作以及書籍編撰三項為主，而教材的編撰值得我們一提。

陳景容不只是一位傑出畫家，也是一位耕耘杏壇的美術教育者；作為一位稱職的美術教育者必須注意教學效能，為了提升教學效能，則作為輔助教學內容的教材就顯得十分重要。在美術教育教材尚且不普遍的階段，在教材編撰上，陳景容展現出積極作為，不遺餘力。這些教材從《油畫的材料研究與實際應用》（1970）出版開始，持續到1998年。從這些著作的內容可以知道，陳景容所寫的教材分別集中於油畫、構圖、石膏、版畫、水彩畫、素描到壁畫。從如此複雜而多元的領域，也可以看到陳景容對於繪畫基本訓練的重視，以及扎實的功夫，當然這種扎實功夫，也是出於他對於自身能力的高度自信。特別是由大陸書店出版的《油畫的材料研究與實際應用》在他返國任教後的第三年即出版。

陳景容家中書架上排放著他歷年的藝術著作。

關於此書的出版，李梅樹在序文中指出：「陳君正潛心研究素描、壁畫、嵌畫及銅版畫，課業非常忙碌，對於繪畫材料研究未十分注意。因此，特別提醒陳君在這一方面多做深入的研究，以便返國之後，將此知識傳授給國內學界。」李梅樹還提到，陳景容授課之餘，將在繪畫材料、技術的研究心得，編印成講義發給學生閱讀，成效卓著。由於講義大受歡迎，不敷使用，李梅樹遂鼓勵他出版專書。

陳景容　病嬰　1972
油彩、畫布　100×100cm

　　《構圖與繪畫分析》（1973）最初由他自費出版，分為十一章，乃是繼《油畫的材料研究與實際應用》出版後的重要著作。這本教材著重於構圖、構成及作品創作的思考過程。昔日照顧他的老師袁樞真評價：「取材新穎，資料豐富，是一本值得研讀的著作。」陳景容分析繪畫的過程，著重在構圖、構成等觀念，藉由分類與說明，使得閱讀者得以深入了解畫家創作歷程。今天「學院主義的」這樣的形容詞，多少意味著某種折衷的、深奧的、保守的，或者說落後的意味，但是從古典的學院主義觀點而言，美術教育延續著古典希臘時代所建立的審美標準，講究學習古典作品的形式與其精神。

陳景容　有西瓜的靜物
1973　油彩、畫布
54×64cm

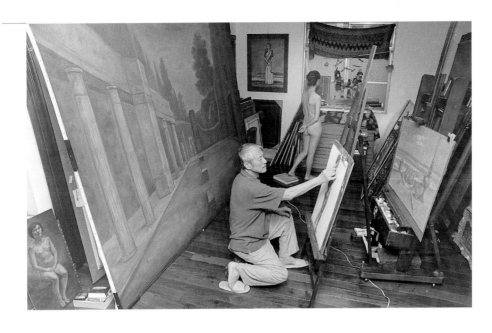

陳景容至今依舊保持每日創作的習慣，圖為在畫室中繪製模特兒素描。（潘小俠攝影提供）

　　法國瑪摩丹美術館（Musée Marmottan Monet）館長阿諾·奧德希夫評論陳景容時指出：「他的田園風景、歷史古蹟、裸體畫、肖像畫都令人懾服；他畫筆一揮，便能捕捉那轉眼即逝的『第一印象』所特有的脆弱性。」陳景容對於素描的著迷，身體力行，絲毫未有間斷，他在《素描的技法》中指出：「素描，是繪畫的基礎、繪畫的骨骼，也是最節制、最需要理智來協助的藝術。」他關注素描這一繪畫基本領域長達四十年，且用心於教材修訂與研究。他返國後在國立藝專任教，四年後將其教學講義《素描的技法》出版，受到好評，這本書籍往後不斷增添新資料加以再版。1991年，陳景容在巴黎購置畫室之後，每年寒暑假都在那裡享受安靜而孤獨的創作樂趣。為此他也不斷收集巴黎高等美術學院學生的素描作品，著成2010年出版的最新《陳景容的素描技法》。

　　學習素描不只是培養描寫力，同時也培養造型能力，素描本身亦可視為獨立作品來欣賞。反過來說，單只看繪畫作品，也可推知作者素描造詣的高低。因此素描是繪畫的基礎，也是繪畫的骨骼，學畫的人無論如何要先認真地學習素描。（陳景容，《素描的技法》）

　　陳景容不斷關注素描這個最基本的繪畫領域，其意志力及視素描為繪畫基礎訓練之價值堅定不已。實際上，從1970至2010年間，長達四十年來，美術的表現形式與內容早已超出古典主義所認定的基本範圍。畫家們從重視素描到錄影藝術，甚而裝置藝術、觀念藝術，一切創作行為

陳景容重視素描功夫，認為素描是繪畫的基礎，圖為陳景容部分所繪的人物、風景素描作品。

1988.
19. Aug. 景容
CHEN

景容
2012

都在稀釋繪畫性，藝術早已難以限定為架上繪畫這種單一領域。架上繪畫因為藝術多元性的時代到來，各種表現形式已經成為美術館的常態。雖然如此，陳景容對於素描作為一種「繪畫的良心」的觀點，數十年來並未改變。他在《陳景容的素描技法》最後寫道：「回國之後，每星期必請模特兒來畫，不曾偷懶過，時時以『不進則退』告誡自己。同時藉寫此書之機會，對自己的素描又加以反省，繪畫是我的生命，願有一天更長進，也希望能培養幾個後繼者。」陳景容對於素描這種文藝復興以來的基礎訓練之堅持，透過自己不斷遊歷世界各國，特別是對於西歐繪畫精神根源的古希臘傳統，不斷揣摩、不斷反省，最終認定「繪畫是我的生命」，因此素描其實也是自己的生命。「雖然和其他的繪畫形式相較，素描的表達力沒有那麼深廣，但它卻是任何一個藝術家都應一輩子持之以恆勤加練習的，素描是不能逃避且不可或缺的藝術手段。只有素描才能無偽地證明藝術家祕而不宣的真實造詣。」素描成為發現真實的必要技術。

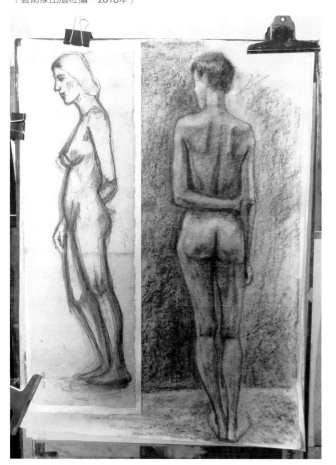

陳景容的人體素描作品。
（藝術家出版社攝，2018年）

陳景容從事素描創作，不僅是一種自我惕勵，也希望延續著繪畫精神，培育後進。因此，他在《陳景容的素描技法》上面分成六大部分，分別為「素描的意義」、「素描的實際技法──石膏像素描」、「素描的實際技法──人體素描」、「素描的應用」、「素描的材料研究」，以及「我學素描的經過」；這種編排手法，很符合西洋素描的教學傳統，最終附上自己的經驗談，等於藉由自己的學習經驗勉勵後進。

陳景容認為素描其實是一種「單純光線」、「冥想的世界」，畫家透過素描試圖掌握眼前的世界，回歸單純性，掌握微妙

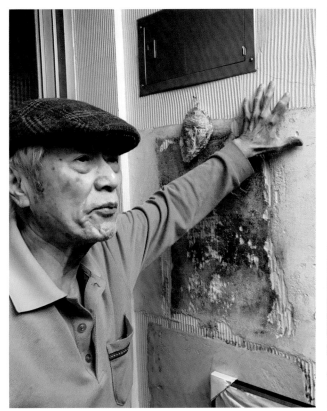

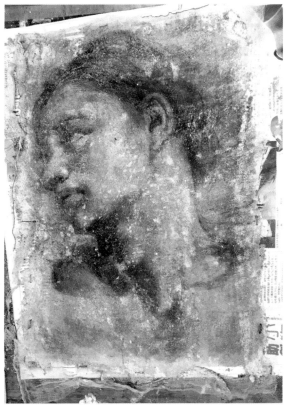

的內在情感與外界世界的統合。此外，這本著作收集許多國內外的著名
畫家或佚名畫家、學生的作品，顯示出相當寬廣的取材，使得素描這種
黑白的單純性，獲得相當豐富的多元詮釋。我們在他的素描當中，看到
他的凝思過程。

陳景容有關技法的另一本重要著作是《壁畫藝術》。他是臺灣前往
東京藝術大學學習壁畫的第一人。可惜卻因為臺灣對於壁畫創作機會相
對缺乏，對於壁畫知識的需求也不那麼殷切，因此這本《壁畫藝術》推
延到世紀末的1999年才出版。但是，如果沒有細讀此書，恐怕無法了解
陳景容藝術養成的經過，以及其醉心於文藝復興精神的原由。

陳景容在這本書中總計分為「緒論」、「西洋的壁畫」、「東方的壁
畫」及「附錄」四大部分，附錄中珍貴地記載著他學習壁畫的經過、巡
禮法蘭契斯卡壁畫的經過、國家音樂廳濕壁畫〈樂滿人間〉的製作過
程，此外還有將壁畫剝離術，運用於大甲郭家古厝壁畫的經過等。陳景
容壁畫創作的人物表現、構圖手法、內在精神，都可以在這本書上清晰
地獲得解答。特別是，對於一位東方人而言，何以如此醉心於文藝復
興？整個華人世界當中，在形式追求與精神內涵的契合上，他應是僅有

陳景容著《壁畫藝術》書影。

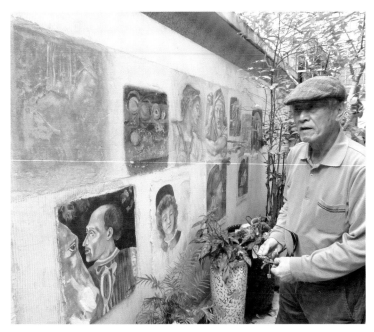

[上圖]
陳景容畫室牆壁上學生的壁畫創作。（藝術家出版社攝，2018年）

[下圖]
濕壁畫的創作過程中，將紗布覆蓋在作品上可以防止顏料乾燥龜裂。

的一人。他將遠在義大利的文藝復興精神承接過來，以個人力量，試圖吸納其傳統精神與內容，終其一生，熱忱不變，令人動容。

陳景容所出版的教材，即使在資訊發達的現在依然具備價值。因為其內容都是他切身經驗、實際創作與研究的成果。這些教材、著作不同於現在學術論文的議題設定與書寫手法，更多是作者有血有肉的親身經驗與創作理念的闡述，對於學習技術者而言，具有直接的幫助。

有關陳景容教材的出版，前後計有《油畫的材料研究與實際運用》、《油畫技法123》、《素描的研究》、《版畫的研究與運用》、《構圖與繪畫分析》、《水彩畫的研究》、《圖解石膏素描》、《陳景容素描選》與《壁畫藝術》等。陳景容在繁忙的教學與創作之餘，從1970年到1999年為止將近四十年，投入如此龐大書寫的工程，其意志力驚人，對於美術教育之貢獻，值得在往後美術教育史的編寫中大書特書。

如果以為陳景容只是將素描視為繪畫的基礎訓練，將無法理解他何以堅持隨時隨地進行素描創作的原因。「畫素描時，不只培養自己的描畫力、觀察力和造型的精神，同時，在良好的氣氛下，能使人領悟真正的『存在』，進入『物我合一』的『忘我』之境，正如跳高過竿的一剎

那，突然脫離地球之約束，又似踢球入球門的一瞬，拋開了一切，又似獨自游離海岸，天地間只有我伴孤雲，此情此景，若非真正領悟素描者，是很難體會的。」他已經將素描訓練視為精神的淬鍊，進入到與深沉的內在自我進行對話的狀態。

　　有關教材的出版，陳景容作為畫家，似乎可以看到作為戰後第一位留學東京藝術大學的臺灣人，在他返國後面對戰後繁重的大學美術教育，認為必須擁有豐富的美術教材，但是，舉目搜尋戰後出版界，可以作為美術教育的教材卻又少之又少；再者，美術教育素來被視為以示範教學為重點，完全由美術老師親自進行示範教學，技術傳達成為主要手法，體系地教學理念到言之成理的系統性教學方法，相對不足。在這種情形下，陳景容出版一系列著作，對於1970年代以後的臺灣美術高等教育，具有深遠影響。

　　除了出版不少有關繪畫創作、技法的專業參考書，在1975年左右國內尚未開放國外旅遊之際，陳景容有時藉在美國舉辦個展或國際會議而能夠到歐美旅遊，回國後就在《大華晚報》撰文連載旅遊時的所見所聞，包括美術館、古蹟、聽音樂會的感想和旅途中所畫的素描，每次大約連載半年之久，前後集結有《歐美日美術巡禮》（1977）、《藝術之旅》（1982）、《歐遊畫訊》（1982）、《印度尼泊爾之旅》（1985）。散文集則有《繪畫隨筆》、《靜寂與哀愁》和《畫餘趣事》。

　　陳景容是臺灣戰後專業畫家當中，少數能以暢達筆調談論旅遊、生命感懷的畫家。他在旅遊各地之後，常以自己的感受書寫感想，對於他而言，以一位畫家的眼睛將旅遊所見、所聞及所感訴諸文字，的確是一種喜悅；他在報紙上發表感想，獲得許多回響，只是也常內心掙扎，寫作花費心力過多，影響作畫時間。但是，這些書寫不只精彩，也充分表現出畫家的心靈世界與感受。

超現實的沉鬱影像

　　陳景容在東京藝術大學求學階段，素描教室安置著巨大的〈加塔梅拉塔騎馬像〉（Equestrian Statue of Gattamelata）等身像，其雄壯的氣勢，令他震撼不已。我們在1968年的〈黃昏〉上，初次看到這件作品的蹤跡；畫面寂靜，空曠的廣場上出現騎馬像，右邊彷彿三美神般的靜謐，左邊則是蹲坐而低頭的一位女性；隨後在〈曠野〉（1972）裡顯示出曠野的荒涼景象；而在〈一個靜止的都市〉（1972，P.72）中，更將這種影像加以強化，只是，一切都變成超現實的存在。

　　陳景容對於廣場的場景與紀念雕像之間的關係表現，透過古典主義的建構手法，將所謂紀念性的廣場意象轉化為撲朔迷離的幻覺世界。〈黃昏〉裡出現在地平線上的凱旋門，以及和緩的山坡，前方廣場的方磚使得畫面顯得空曠而寂靜；〈曠野〉透過俯視的視點，使得畫面上的寂靜感變得鮮明；〈一個靜止的都市〉上面的所有人都處於靜態，綠色浮雲及白色的降落傘如同閃爍的月亮一般，簡直是馬格利特詭異的超現實主義表現。而〈怒濤〉（1974，P.70）則展現出晚霞下的孤獨人物，沒有廣場的空曠感，只有眼前的怒濤，一波波白浪拍擊，赤紅色的天空與地景，黝黑的建築物，一股被壓抑的情感，正如同海浪的拍打聲音一般，低沉、嗚咽。健碩的馬匹軀體，在月光下方充滿塊狀的量感。

　　陳景容畫中超現實的雕像展現出悲劇而夢幻的影像。此外，他作品中表現出一系列室內、外的裸女作品，值得品味。歷來畫家的畫室是神聖的祕境，開啟這個祕境的畫家，首先浮現在我們腦海中的是維拉斯蓋茲（Diego Velázquez, 1599-1660）的〈宮廷侍女〉（1656，P.71

1966年，陳景容攝於東京藝大石膏室。

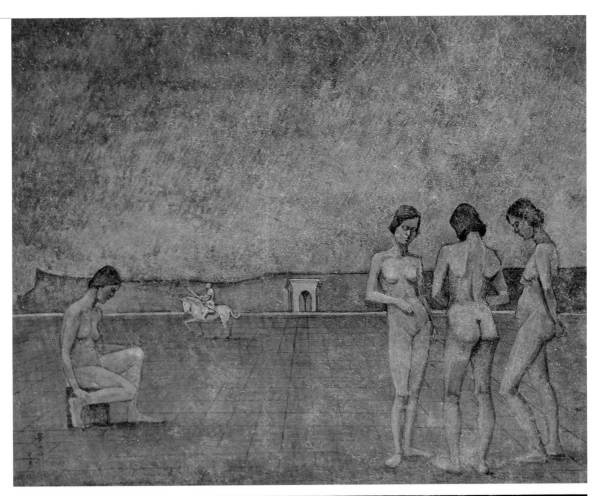

69

陳景容　怒濤　1974
油彩、畫布
193×130cm

上圖），以及庫爾貝（Gustave Courbet, 1819-1877）作品〈畫家的畫室〉（1855）。前者描繪畫家探頭出來，小公主天真地望著眼前的國王，透過畫面背後的一面鏡子，創造出畫面外世界影像的介入，使得觀賞者與畫面內部的舉止合而為一，建構起雙重像世界。庫爾貝的作品則是純粹的寫實主義精神，雖說是寫實主義，其實是虛構許多文學家、社會運動者，男性與女性，畫家與裸體模特兒齊聚畫面裡面。我們觀看庫爾貝的畫室，模特兒並非是主角，但是卻又如往後馬奈（Édouard Manet, 1832-1883）〈草地上的午餐〉的裸女一般，出現在現實世界裡的模特兒軀體，顛覆了裸女向來僅只出現於歷史題材、神話題材的常規。馬奈的作品因此受到現實社會的嚴厲批判。

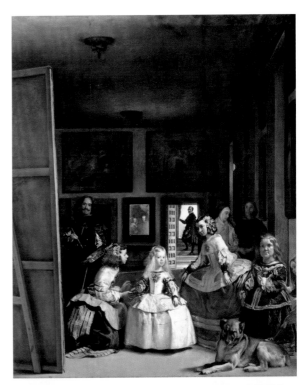

　　當然，古典古代的飄逝，也使得現實主義的人物走進了畫面，只是對於陳景容而言，這種在畫室內透過不斷描繪、深思、推敲所表現出的裸體，正是他用來表現內在精神的最佳媒介。我們向來將肉體的描繪視為自然的模仿，只是這樣的模仿的價值與意義往後受到不斷的質疑，因此我們有必要對於裸體這樣的美感重新思考。

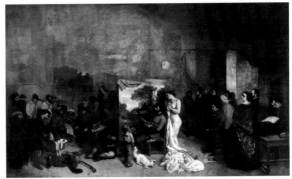

　　「裸體」這個語詞在日文漢字上的意味乃是「赤裸身體」，或者指沒有羽毛鱗甲的動物。這個語彙的意義在於說明脫去外在的裝飾，因此往往將裝飾與肉體區分成鮮明的對比，一種乃是人為，一種則是自然。只是，

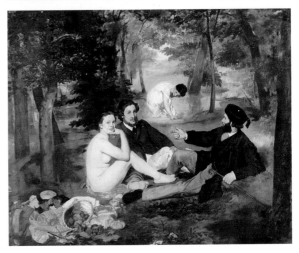

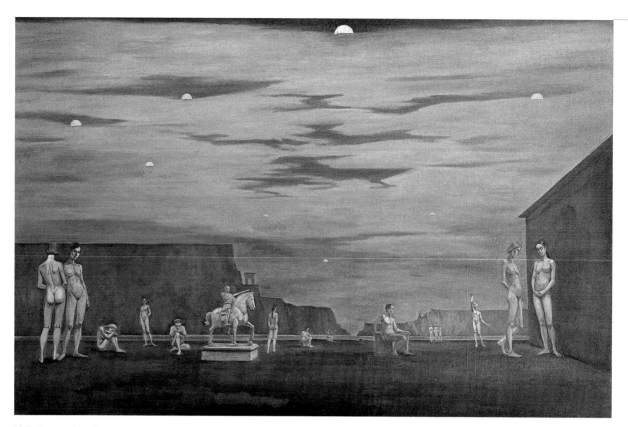

陳景容　一個靜止的都市
1972　油彩、畫布
190×290cm

[右頁上圖]
德・基里訶
令人不安的繆斯　1925
油彩、畫布　97×67cm

[右頁下左圖]
馬格利特　形象的背叛
1928-29　油彩、畫布
63.5×93.98cm
洛杉磯郡立美術館典藏

[右頁下右圖]
馬格利特　人類的境況
1933　油彩、畫布
100×81cm
美國華盛頓國家藝廊典藏

對於古典古代的希臘人而言，裸體往往出現在節慶、運動之特殊性的活動上，雕像上美的軀體乃是睿智的藝術家才能掌握其真實精神。但是，基督宗教成為羅馬帝國國教之後，身體的美感逐漸受到壓抑，所謂「美的軀體」的時代逐漸離我們而遠去，現實生活的道德觀及倫理價值，使希臘古典古代中具直接美感的裸體價值受到壓抑，美的軀體變成是異教世界或浪漫主義中所想像遠方國度裡的影像。古典古代的美感有必要再次加以凝視，正因為這樣，近代以來，可以說是軀體走出現實束縛的起點，但在現實生活中的開展卻又受到侷限，只能壓抑在夢幻的幻想世界。

裸體在現實的路上行走，根本難以實現。不過超現實主義畫家喬治・德・基里訶（Giorgio de Chirico, 1888-1978）將其實現；只是基里訶的裸女都以幾何形為組合，女性肉體的溫度被抽離，變得冰冷異常；但他往往又採用明度高的色彩，讓畫面顯得熱鬧又具冰冷感。基里訶的世界乃是數學的理性主義者所開啟的超現實主義櫥窗，他將各種畫面上的對象加以還原、回歸以及重組。這種表現手法已經超過塞尚，也不同於畢卡索的立體派，更多只是他透過理性的操作，對於現實空間的物件進行

回歸，創造出嚴峻而冰冷的世界。

相對於此，超現實主義畫家馬格利特（René François Ghislain Magritte, 1898-1967）作品則採用潔淨的空間，試圖營造出空間幻覺感。馬格利特的〈人類的境況〉（1933）明顯地表現畫室內的空間穿越性，藉由一幅架上風景畫，使得畫布上的空間與外部的真實空間連接起來，創造出法語所説的「幻視畫」（trompe l'œil），超越現實感覺。的確，在馬格利特繪畫中採用許多幻視畫的視覺效果，特意營造出畫面當中對於人的欺瞞，以及欺瞞之後那種輕鬆的詼諧感。此外，馬格利特也善於使用邏輯語彙，以及個人生命經驗的象徵手法，使得畫面更加晦澀難懂。譬如〈形象的背叛〉（這不是一根煙斗）就因過於形而上的作品內涵，讓人陷入邏輯語彙與圖像之間的真理辯證。對於觀賞者而言，這幅作品並非是一幅純粹的視覺作品，而是透過語彙與視覺，以及真實之間的辯證，自然

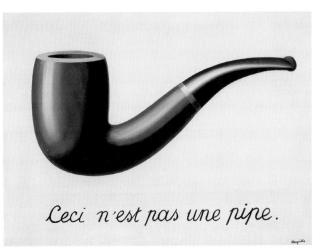

而然，這樣的表現形式過於深奧難解。除此之外，屬於他個人經驗的表現「光之帝國」（1950-54）系列作品，建築物乃是寫實主義手法，冰冷的光線下展現出清涼的街道。就某種相似度而言，馬格利特有時在時間設定上類似陳景容，夜晚、黃昏時刻的靜謐感，超出一般的視覺感受。但是，背景卻又是出現明亮的湛藍色天空與白雲。「時間」這種真實感被「光」這樣的非物質性所穿越，路燈與天空更成某種視覺上的對話。如果我們從這樣的差異來看陳景容的作品，他唯一創造出一種夢幻的幻視效果的作品僅在於〈畫室裡的裸女〉，透過一幅巨大油畫試圖營造出雙重空間，但是他並未往前跨上一步，而是僅止於在兩種空間上尋找構圖、隱喻的美感世界。

　　陳景容的作品風格，近似於保羅‧德爾沃（Paul Delvaux, 1897-1994）所開展出的基理訶作品所沒有的不安與恐懼感，這種感覺甚於馬格利特的〈街道上的男人〉，更加使人感受到恐懼與不安。畫面上出現數位裸女，左後方出現一位邊走邊閱報的男性。眼前裸女的美豔軀體對他沒有任何吸引力，毫無撼動他的肉慾。他依然專注地閱讀報紙，這些美艷的軀體置身於戶外，沒有給人任何緊張氣氛，也沒有給人任何感受；沒有窺視的淫慾，也沒有裸露的性感，但是一切似乎都是那麼神祕與不安，

因為我們在這種非邏輯的世界當中找不到邏輯感，只有德爾沃自己才能解釋他的深沉感受。德爾沃指出：「在我一生當中，我嘗試著將現實生活轉換成夢幻。夢境中的事物仍然是寫實的，且包含詩意。因此我的畫是虛構的，但充滿邏輯。」這樣的觀點頗能說明德爾沃繪畫的特質。

　　經由這幾位西方超現實主義大師作品之簡要回顧，我們可以看到陳景容繪畫當中的超現實主義要素，以及屬於他

[右頁圖]
陳景容　莎樂美
2001
油彩、畫布
229×183cm

陳景容
有風景的靜物
1970
油彩、畫布
193×130cm

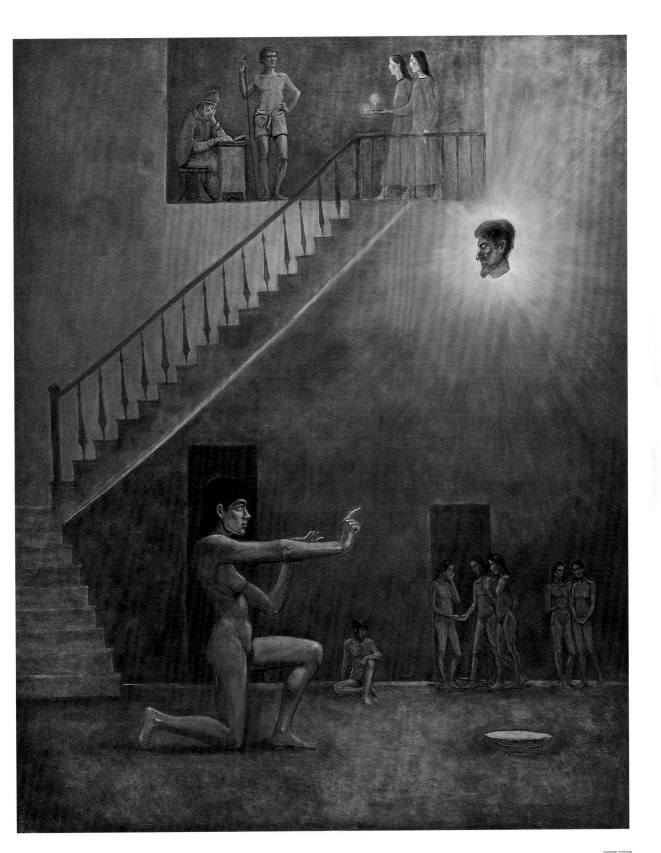

自己個人的獨特性。從幾位超現實主義大師的作品當中，都可以看到女性的形象。基里訶的女性如同是畫室內的木頭模特兒，被解構而有待放置於適當的位置。理性超越出肉體的感受，超越出性別的差異。相較於此，馬格利特的裸女往往被框在畫框中，肉體性相當強烈，被壓抑的情感也更加濃烈，那是一種被抽離於性慾衝動的女性身體感，被預示著不存在情慾的對象。保羅‧德爾沃的裸女則是一抹濃艷的存在，但是被放

陳景容　白床罩上的裸女
1981　油彩、畫布
40×30cm

陳景容　印度布上的裸
女　1986　油彩、畫布
72×91cm

置於異質而沒有感受的空間內，只有觀賞者成為窺視者。

　　陳景容的裸女不同於以上數位超現實主義大師的作品。裸女在古典主義
世界，乃是嚴格觀察的凝視軀體，軀體的比例、骨骼、筋肉、膚色、明暗、
動作、均衡、對稱這些古典主義的法則，在他的裸女表現當中一應俱全，也
就是說他這種裸女美感是繼承古典主義高度寫實能力下的女性軀體，尤其掌
握到「真實美感」的展現，在其畫面當中有不言而喻的明晰感覺，特別是單
就裸女的身體感而言，最為明顯。

　　因此，就另一層語彙來說，陳景容的裸女乃是西方古典主義思想下的
典範移轉及當代再現。如果能就這種典範的移轉來觀賞他的作品，則可以看
到西洋古典主義的審美標竿以及風土精神，亦即這種美感必須透過精準的對
象掌握能力，再現為一種被造物的美感，而這種美感因為藝術家的技術、情
感、理念的平衡而獲得高度統一。故而所謂多樣性的統治，已然存在於對象
的多元價值當中。陳景容的美感基礎建立於此，除此之外，他透過空間、時

[右頁圖]
陳景容　在曠野裡　1972
油彩、畫布　193×130cm

陳景容　傍晚　1976
油彩、畫布　194×130cm

間的選定，以及詮釋，將藝術表現進行高度整合。

　　陳景容的超現實感，女性是美的真實開展，透過空間的解構與重組，透過時間的傍晚與黃昏的設定，給人虛幻卻又沉鬱的感受。

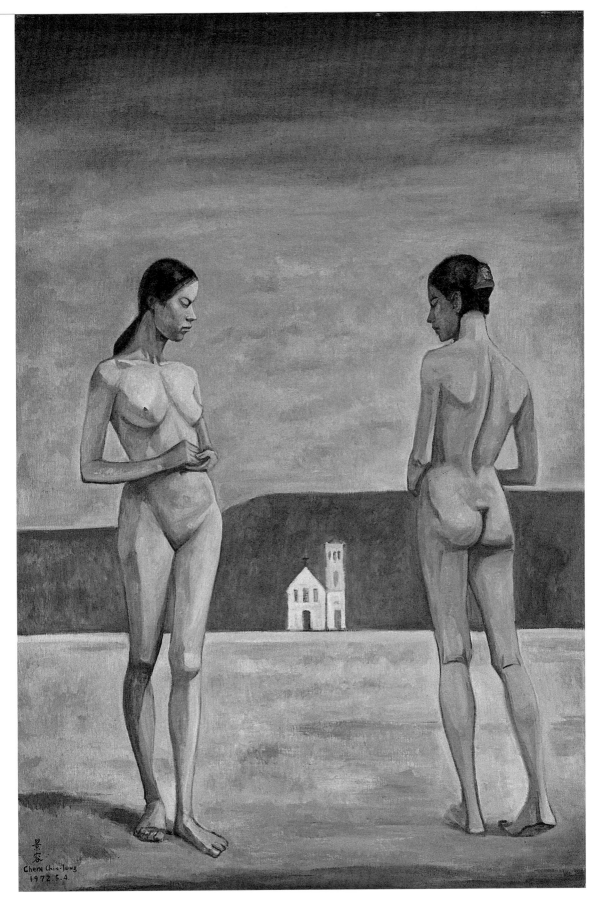

四、追求

陳景容的藝術表現,隨著1975年起無數次歐陸旅行的開始,他的藝術已經緊密且頻繁地與歐洲文明反覆進行對話。透過旅行,他看到壯闊的廣場、村野的道路、鄉間的教堂、海邊的砂石、沿岸的山脈,藉由步行、鐵路、公路、輪船等工具,他觀賞到廢墟裡的劇場,體驗到古今交錯的布景;無數次的戲劇觀賞後,他獨行在荒涼的道路、寂寥的夜燈下,反覆沉思劇情、推敲表現內容、品味細節,甚而比較不同導演的表現手法。在臺灣的畫家當中,陳景容是第一個如此誠懇與熱中於將西方文明作為其創作的精神支柱。如果忽略他對於西方戲劇的體驗,很難完整了解他的藝術表現與精神內涵。

[右頁圖]
陳景容　巴黎的披薩店
1984　油彩、畫布
82×50cm

[左圖]
歐洲的廣場與雕像,是陳景容
作品中經常出現的景物。

文藝復興的腳程

　　陳景容的歐洲旅行成為他藝術創作的題材與動力，使得他的作品充滿異質色彩。於是，我們在他作品上，看到臺灣美術史上所未曾出現的夢幻般的孤寂旅程，以及在這些旅程當中所留下的夢幻般的場景。

　　「一路上，我不禁想到自己為了一幅法蘭契斯卡的壁畫，為了青春時代辛辛苦苦臨摹這幅畫的回憶，花費了一天的時間，來到遙遠的山村，看了這幅作品，像是尋回一隻迷失的小羊，懷著心滿意足的愉快心情，望著窗外的景色，回憶二十年前在東京藝大臨摹的情景。」陳景容早年曾臨摹法蘭契斯卡〈聖母的分娩〉（Madonna del Parto）壁畫印刷品，開啟對文藝復興精神的憧憬。這種憧憬之情往後不斷驅使他奔赴那

[右圖]
法蘭契斯卡　聖母的分娩
1459-1467　蛋彩畫（剝離壁畫）
260×203cm
義大利孟特爾奇聖母分娩博物
館藏

[左上、左下圖]
法蘭契斯卡
聖母的分娩（局部）

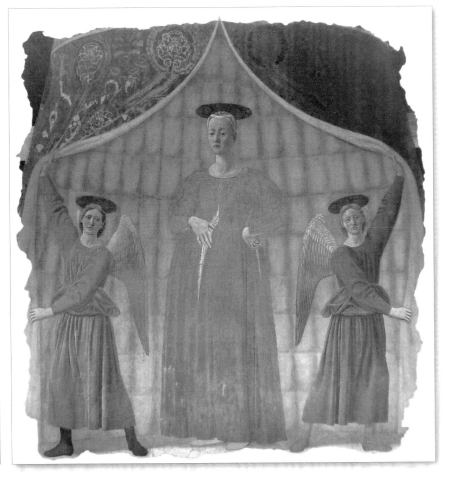

陳景容　維也納的馬車
1979　油彩、畫布
80×100cm

遙遠的心靈故鄉。

　　法蘭西研究院院士同時也是瑪摩丹博物館館長阿諾‧奧德希夫在觀賞他的作品後指出：「透過陳景容在秋季沙龍展出的作品，我發現這位畫家以堅實的繪畫功力，把他的人生觀照表達得淋漓盡致。對他來說，人生是一趟迷人的旅行，流浪的宇宙，他像是遙遠的地平線吹來的風信子，帶著追求，越過千山萬水和斑駁陸離的夢。」在現實生活中透過旅程尋夢的畫家，創造出如夢似幻的美感世界。

　　歐洲的許多場所都有他的蹤跡。陳景容從1975年開始了定期造訪歐洲的漫長行旅，他初次前往義大利，由羅馬搭乘遊覽車前往佛羅倫斯，途經心儀的畫家法蘭契斯卡的故鄉阿勒佐（Arezzo），卻無緣參訪，引以為憾；1977年第二次赴歐洲旅行，特地前往在阿勒佐的聖方濟教堂，觀賞禮拜堂中著名的「聖十字架的故事」（The History of the True Cross）系列壁畫，在此徘徊一天之久。

　　陳景容認為：「法蘭契斯卡曾經長時間為人所淡忘，但如今他可

陳景容　亞維儂的夜市
1984　油彩、畫布
97×130cm

能是義大利15世紀文藝復興初期最受歡迎的畫家，也是我最喜歡的壁畫家，這是由於他在形式上有數理般的嚴謹與完美的空間構成；那蒼白溫和的色調，讓整幅作品呈現出超越時間靜謐氣氛；尤其近代人在受到塞尚的作品知性、嚴謹構成，以及立體派洗禮之後，當然會喜歡他那『非常理智』的作品。」

　　初次觀賞「聖十字架的故事」壁畫系列後相隔四年，在第四次旅歐之際，陳景容再次前來，可惜作品正在修復；幾年之後的訪歐旅行，他前往阿勒佐的鄉村聖·塞波羅克羅（Sansepolcro）的齊維柯美術館（Museo Civico），參觀〈耶穌的復活〉；1980年再次到阿勒佐觀看法蘭

契斯卡的壁畫。1982年到歐洲進行三個月的旅行，遊希臘，參觀克里特島的諾克索斯宮殿壁畫，之後又前往義大利。

　　因此，與其說希臘是陳景容的心靈故鄉，毋寧說義大利，特別是初期文藝復興才是他魂牽夢想的心靈故鄉。他在這裡聽了八場歌劇，又到阿勒佐觀賞法蘭契斯卡的「聖十字架的故事」系列壁畫，並且特地前往孟特爾奇（Monterchi）參觀〈聖母的分娩〉（P.84）。這裡是法蘭契斯卡母親的故鄉，他在墓園禮拜堂觀賞到〈聖母的分娩〉。

　　〈聖母的分娩〉是他二十年前在東京藝術大學壁畫研究所時臨摹過的作品；而他為了「聖十字架的故事」系列壁畫，三次前來觀賞，這種心情已經不是尋常的藝術參觀之旅，是到達心靈相契，與藝術知己對話的程度。在歸途上，他看到路上的樹木，有時甚而會追想，那不是五百年前自己所敬愛的法蘭契斯卡所見，並且虔誠地畫在壁畫上的樹木嗎？壁畫故事原本就是出自聖經，透過人文主義所演繹出的視覺世界，在有限的空間裡面，開展出人類對於神聖事蹟的詮釋與表現。因此壁畫上的耶穌世界乃是神聖世界，其本質為超越現實的精神影像。從這點看來，陳景容的精神與文藝復興初期壁畫的巨匠精神相契合。

羅馬卡皮特里歐廣場的〈馬可‧奧里略皇帝騎馬像〉。

陳景容將現實所觀看到的場景，逐步加以提升為超現實的存在。「廣場」系列是陳景容根據杜那泰羅（Donatello，本名Donato di Niccolò di Betto Bardi, 1386-1466）雕塑的〈加塔梅拉塔騎馬像〉所創作的系列之作，將這座文藝復興最早出現的騎馬像，作為這系列作品中廣場上的主角。當然，這種騎馬像在古代羅馬帝國時期就已存在，如現今安置於卡皮特里歐廣場（Piazza del Campidoglio）的西元2世紀雕塑〈馬可‧奧里略皇帝騎馬像〉，這座雕像可說是目前歐洲最古老的騎馬像。

〈馬可‧奧里略皇帝騎馬像〉（Equestrian Statue of Marcus Aurelius）表現著羅馬皇帝凱旋時，面對歡迎的群眾，揮動右手，神情從容而威武。〈加塔梅拉塔騎馬像〉是騎馬像傳統中斷千年後的復興，這座騎馬等身像安置在帕多瓦廣場，位於聖‧安東尼聖堂（Basilica Pontificia di Sant'Antonio di Padova）前方，這座教堂埋葬聖‧安東尼遺骸。帕多瓦（Padova）位於威尼斯西北部，距離威尼斯車程一小時。加塔梅拉塔（Gattamelata，本名Erasmo da Narni, 1370-1443）是威尼斯傭兵隊長，在其去世數年後，根據家屬意志，為了表彰生前功績，委託杜那泰羅製作雕塑。加塔梅拉塔身穿戎裝，神情肅穆，安置在數公尺高的基座上，成為紀念功勳雕像的典型。

從1968年開始，東京藝術大學素描教室的〈加塔梅拉塔騎馬像〉走出教室，默默地進入到陳景容的作品裡面：〈黃昏〉（1968，濕壁畫，P.69）初次出現，開始是壁畫構圖的開展，隨著旅歐次數的增加，逐漸意義變得更為豐富，場景更為壯碩。到了1986年，陳景容初次展現出〈加塔梅拉塔騎馬像〉的宏偉場面：〈有騎士像的風景〉（1986）、〈夏天的午後〉（1991，P.90）、〈廣場〉（1991，P.93）。 佛羅倫斯聖天使報喜大廣場（Piazza della Santissima Annunziata）上矗立著〈菲迪南一世騎馬像〉（Equestrian Monument of Ferdinando I , 1602-1608），雕像的作者為皮埃特

藝術家書友卡

感謝您購買本書,這一小張回函卡將建立您與本社間的橋樑。我們將參考您的意見,出版更多好書,及提供您最新書訊和優惠價格的依據,謝謝您填寫此卡並寄回。

1. 您買的書名是:_____

2. 您從何處得知本書:

 □藝術家雜誌　□報章媒體　□廣告書訊　□逛書店　□親友介紹

 □網站介紹　　□讀書會　　□其他

3. 購買理由:

 □作者知名度　□書名吸引　□實用需要　□親朋推薦　□封面吸引

 □其他_____

4. 購買地點:_____市(縣)_____書店

 □劃撥　　　　□書展　　　　□網站線上

5. 對本書意見: (請填代號 1.滿意 2.尚可 3.再改進,請提供建議)

 □內容　　　　□封面　　　　□編排　　　　□價格　　　　□紙張

 □其他建議_____

6. 您希望本社未來出版? (可複選)

 □世界名畫家　　□中國名畫家　　□著名畫派畫論　　□藝術欣賞

 □美術行政　　　□建築藝術　　　□公共藝術　　　　□美術設計

 □繪畫技法　　　□宗教美術　　　□陶瓷藝術　　　　□文物收藏

 □兒童美育　　　□民間藝術　　　□文化資產　　　　□藝術評論

 □文化旅遊

您推薦_____作者 或_____類書籍

7. 您對本社叢書　□經常買　□初次買　□偶而買

藝術家雜誌社 收

10644 台北市金山南路(藝術家路)二段165號6樓
6F., No.165, Sec. 2, Jinshan S. Rd. (Artist Rd.), Taipei 106, Taiwan
TEL : (02) 2388-6715 FAX : (02) 2396-5707

姓　　名：＿＿＿＿＿＿＿＿＿　　性別：男□ 女□ 年齡：＿＿＿＿＿＿

現在地址：＿＿＿＿＿＿＿＿＿＿＿＿＿＿＿＿＿＿＿＿＿＿＿＿＿＿＿＿

永久地址：＿＿＿＿＿＿＿＿＿＿＿＿＿＿＿＿＿＿＿＿＿＿＿＿＿＿＿＿

電　　話：日／＿＿＿＿＿＿＿＿　手機／＿＿＿＿＿＿＿＿＿＿＿＿

E-Mail：＿＿＿＿＿＿＿＿＿＿＿＿＿＿＿＿＿＿＿＿＿＿＿＿＿＿＿

在　　學：□ 學歷：＿＿＿＿＿＿＿　職業：＿＿＿＿＿＿＿＿＿

您是藝術家雜誌：□今訂戶 　□曾經訂戶 　□零購者 　□非讀者

客戶服務專線：**(02)23886715**　E-Mail：**artvenue1975@gmail.com**

[左圖]
陳景容 廣場的人們 1993
油彩、畫布 195×130cm

[右圖]
陳景容 曠野裡的雕像
1993 油彩、畫布
162×120cm

羅・塔卡（Pietro Tacca, 1577-1640）。在陳景容作品上也出現這座晚期文藝復興作品的轉譯。菲迪南一世（Ferdinando I de' Medici, 1587-1609）是義大利佛羅倫斯的梅迪奇家族成員，受封為托斯卡那大公爵，曾經打敗奧圖曼帝國海軍，架起佛羅倫斯與比薩之間的鼎盛交流。如此偉大功勳，自然受到後人推崇，只是，我們在陳景容畫面上感受到特殊的氣氛：偌大的廣場，不是深夜，就是黃昏；不是休憩，就是沉思。

陳景容使用各種角度來沉思、反省、詮釋以前曾經看過或者素描過的對象，離開現場後，又將自己抽離於現實的舞臺。或許在他歸返的道路，或在他回到畫室之後，再次對於過往歷史，對於曾經刻畫在自己筆下的人物、景致、事物進行再次反思，慨歎、傷感、無奈、追悔等情感都曾在他心中流動。阿諾・奧德希夫指出：「從他（陳景容）的素描作品當中，我們能感受到他對旅行的強烈渴望，透過細膩而犀利的觀察，他畫出了在那遙遠的人們生活的點點滴滴，並與我們分享。」畢竟對他而言，審美精神的追求與再次反思旅程上的生命感受，建構起活生生的

[左頁圖]
陳景容 夏天的午後 1991
油彩、畫布 194×130cm

[左圖]
陳景容與歐洲教堂前的騎士雕像合影。

[右圖]
陳景容　騎士雕像與教堂
1994　油彩、畫布
194×130cm
獲1998年法國藝術家沙龍銅牌獎

[右頁圖]
陳景容　廣場　1991
油彩、畫布　195×130cm

精神內涵。

　　陳景容指出：「畫家必須要把內心的感受表現在畫面上，繪畫並不只是客觀的視覺再現，繪畫應該表現內心的感受、幻想、詩趣和崇高的思想才有內涵，當我作畫時，構圖都是經過審慎的思考、反覆的推敲，由畫速寫、局部素描、大素描稿等完成之後才開始著手畫油畫。」在〈廣場〉上陳景容將〈加塔梅拉塔騎馬像〉表現在迴旋型道路上，原本空曠的廣場變成景深更加豐富，特別是路燈與月亮交相輝映，顯示出靜謐的夜間氣氛。當現實場景中的人物被抽離開來之後，自然而然地超出尋常認識，此時更加容易將我們潛意識當中的奇妙感受逼顯出來。文藝復興時期的人文主義的廣場，也是人類記錄歷史文明的場域，透過陳

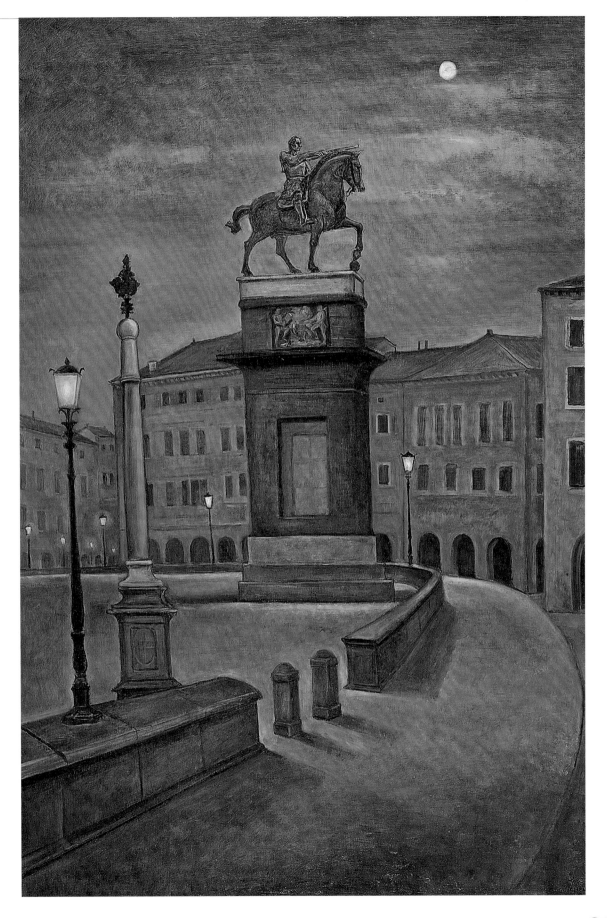

景容刻意壓低人類的現實作為，洋溢著超現實的氣氛營造，使得古典主義的人物構成相反變成是現代的深刻思惟。

迷離的歌劇魅力

在臺灣畫家當中，如果以純粹古典主義精神，並且實質經驗上與歐洲古典主義精神相契合且身體力行的畫家，陳景容是極為重要的人物。因為，陳景容不只在壁畫上的研習是華人世界的第一人，同時在精神歸趨，以及其日常生活之實踐上，也與歐洲古典主義精神緊密結合，這點實踐精神與他對於西方戲劇情有獨鍾密切相關。

陳景容是一位畫家，卻不似一般臺灣畫家，而是一位具備傳統文藝復興精神特質的藝術家。他對於歌劇的迷戀，對於傳統濕壁畫的保護熱切，對於鑲嵌畫的熱中，都已經超出一般藝術家的生活品味，而是藉由歌劇的參與，又更貼近歐洲人文主義的精神。自從1991年他在巴黎購置畫室之後，加尼耶歌劇院（Opéra Garnier）成為他時常徜徉的場所。

「我欣賞過無數的歌劇，每次聽完之後，總有各種不同的感受。在回程的道路上回想著歌手、舞臺、交響樂、演出者、故事情節等問題，

陳景容攝於巴黎畫室。

往往在夜晚道路上徘徊不已。我回憶起以前在日比谷音樂廳聽完《唐·喬凡尼》之後，沿著皇宮護城河外，回到東京車站，在護城河上映現著森林黑影，看到蕩漾著白色的月光與橘色的街燈交錯著，陶醉地走著。」陳景容將歌劇的古典主義精神一點一滴地消化與吸收，逐漸將時間性的藝術轉化為空間性的視覺表現形式，開展出屬於他自己所特有的美感世界。

　　陳景容觀賞過許多歌劇，僅僅1982年停留羅馬期間就觀賞過八次。

[上圖]
陳景容的速寫作品
歌劇《魔彈射手》——
魔鬼出現

[下圖]
陳景容的速寫作品
歌劇《卡門》——
鬥牛場外的酒店

他觀賞過的歌劇大概有《費加洛的婚禮》、《唐·喬凡尼》、《阿伊達》、韋伯（Carl Maria von Weber）《魔彈射手》，2008年在威隆納（Verona）競技場觀賞《卡門》、梅諾提（Gian Carlo Menotti）《電話》等，此外尚有普契尼（Giacomo Puccini）的《波希米亞人》、《托斯卡》、《蝴蝶夫人》、《杜蘭朵公主》，羅西尼（Gioachino Rossini）《塞爾維亞的理髮師》、維瓦第（Giuseppe Verdi）《茶花女》、《弄臣》；他也觀賞高行健的《八月雪》，並且進行東、西方戲劇的反省與比較。不只如此，他也觀賞過馬斯康尼（Pietro Mascagni）《鄉村騎士》華格納（Wilhelm Richard Wagner）《漂泊的荷蘭人》。另

陳景容　師羅斯托波維奇
2007　粉彩　24×33cm

[右頁上圖]
陳景容的速寫作品
歌劇《弄臣》──弄臣與姬
爾達

[右頁下左圖]
陳景容的速寫作品
歌劇《弄臣》──弄臣

[右頁下右圖]
陳景容的速寫作品
獨唱會上的女高音傑西諾曼

外，他也喜歡聽音樂會，每年在巴黎滯留期間，經常到教堂去聆聽音樂。2009年還特別記載著前往威尼斯聖馬可廣場聽音樂會，甚而在臺北一有機會也出席音樂會。

　　陳景容常一面聆聽音樂，一面在暗淡的音樂廳當場畫下舞臺上的情景，也寫了感想，集結成《我在音樂會的素描》，這本書反映了陳景容除了繪畫之外，也極為喜愛古典音樂與文學。他認為繪畫是表現畫家的內心世界，而音樂、文學恰好是可以充實畫家內心世界的要素。在古典希臘時代，戲劇不只是酬神的重要儀式之一，同時也是市民享樂的活動，希臘戲劇展現他們特有的人文主義精神。命運的命定與人力的渺小，最終演變成人對於神的挑戰與抗衡，其結果無非是超越或者失敗，希臘喜劇那種超越後的歡喜，悲劇的失敗後的挫折、悲傷，如此便將人類與自然之間的複雜關係，藉由戲劇呈現出來。

　　即使基督宗教成為羅馬帝國的國教，希臘悲劇精神依然透過羅馬帝國流傳下來，而文藝復興時代則奠定往後連結古典古代與近世紀文明的橋梁，自然科學、文學、建築、繪畫、音樂等領域都獲得偉大的成就。

97

義大利輕喜劇、法國莫里哀古典主義戲劇、英國的莎士比亞戲劇，構成文藝復興以後戲劇的經典。

　　戰後的臺灣，一批流亡學生從中國大陸湧入，他們的血液中洋溢著五四運動所未曾完成的使命，那是「中學為體，西學為用」的「以西潤中」的理想。但是，對於西洋的精神體驗卻相當有限，就當時環境而言，也相當不足。許多臺灣畫家在創作美術作品時，透過音樂舒緩心情，引起創作慾望，但是幾乎沒有畫家如同陳景容那樣透過歌劇的觀賞，營造出如此豐富多彩的幻象世界。對於陳景容而言，戲劇的夢幻色彩往往促使其展現豐富的想像力，使得他的作品綻放文藝復興般的深沉的人文精神。對於陳景容而言，他對於文藝復興壁畫的研究和創作，與對於西洋戲劇的迷戀密不可分。

　　西洋歌劇充滿豐富的內容與情節，作為劇情內容則跌宕多彩，扣人心弦。特別是那種在夜間演出與特殊的燈光、背景所營造出的幻象般的效果，時常使人超脫到現實世界之外。

　　陳景容在師大一年級時，初次以碳棒在模造紙上速寫師範大學大禮堂上的音樂演奏者，這是他第一次在音樂會上速寫演奏者。但是，真正讓他醉心於西洋歌劇，則要到1965年進入東京藝術大學求學時。他前往東京日比谷公會堂觀賞東京藝術大學音樂系同學演出莫札特（Wolfgang Amadeus Mozart）的《費加洛婚禮》及《唐・喬凡尼》。這兩首歌劇都是喜劇，往後陳景容在義大利

[右頁圖]
陳景容
歌劇《夢遊女》的麗莎
2013　濕壁畫　91×72.5cm

陳景容的素描與陶瓷畫作品。

[上圖]
陳景容　荒野的男孩（在魏樂富與葉綠娜的音樂會──鋼琴和朗誦）　2017
碳筆素描　62×52cm

[下面]
陳景容用來畫素描的粉蠟筆以及所著《我在音樂會畫的素描》。

與西班牙也都數次欣賞過《唐‧喬凡尼》，但是初次在日比谷公會堂所觀賞到的巨大的石膏像道具，依然是前所未有，讓他印象深刻。

　　這樣的道具，往後成為他的畫面上的元素。陳景容在《我在音樂會畫的素描》裡回憶當時在漆黑劇場內描繪舞臺劇的緊湊感。在演奏會上，他說：「以往這樣的東西，常常在演奏會上將速寫簿放在膝上，安靜地作畫。不吵到隔壁鄰座那樣的運筆。當交響樂團演奏到高潮時，稍微用力，以炭精筆塗抹大背景的黑暗部分。不過在黑暗的場合作畫，常常會發生在紙上相同部位重複畫上人物的失誤。」陳景容在音樂會上輕輕的下筆，在觀賞歌劇時，掌握西洋歌劇的戲劇性效果，歌劇對於他而言，不只是描繪戲劇人物、舞臺、動作，也表現那種時間性與空間性交錯時的場景。《費加洛婚禮》當中的男僕人凱魯畢諾正在唱詠嘆調（Aria）的畫面，栩栩如生地被掌握住。我們在畫面上看到陳景容以快速運筆，迅速地勾勒出劇中人物的動作以及劇場效果。

　　對於素描者而言，不只要快速掌握舞臺的空間效果，同時也要透過記憶，烙印出畫面上的精采片段。莫扎特在這兩部歌劇當中，善用音樂模擬人的笑聲，整部戲劇充滿喜劇效

果。因此，身處觀賞戲劇的同時，又要快速運筆將眼前瞬息萬變的場景凝縮在時間裡，如此表現有賴觀賞者對於瞬息萬變劇情的掌握能力。 特別是在《費加洛婚禮》第一幕結束之際，眾人齊聚的歡喜場面，前後左右採取韻律般的構圖呈現在畫面上，整體給人彷彿韻律般的節奏感。陳景容有時採取放大畫面的效果，有時彷彿攝影師一般將前排觀眾也畫入畫面當中，整體效果變化十分大。《唐‧喬凡尼》乃是描寫浪蕩子唐璜的故事，舞臺上矗立的唐璜，鮮明的黃色上衣與背景的黑色，整體給人

相當神祕卻詼諧的感受。他有時採用俯視，有時為了表達唐·喬凡尼主僕兩人與艾薇拉出現在畫面上的情景，又採用仰視效果；背景則以簡潔手法，描繪出義大利建築物。在陳景容筆下，不論是複雜的場景或者簡潔的畫面，都能依據不同情況掌握，並藉由個人情感加以詮釋。

1975年陳景容初次造訪永恆之都羅馬，他在此地觀賞維瓦第最著名的戲劇《阿伊達》。維瓦第最著名的兩部戲劇是編著於1853年的《茶花女》及1871年上演的《阿伊達》。後者是對於希臘悲劇的近代詮釋。陳景容對《阿伊達》情有獨鍾，他觀賞這部歌劇後特別寫道：「會場使用羅馬時代的浴場廢墟，舞臺上放置著埃及巨大的法老王雕像與大型的臉部雕刻，周圍種著真正的松樹。羅馬晚上10點的天空還十分明亮，天空上浮現最明亮的星星之際，伴隨著三聲鑼鼓而開場。」這樣劇場現場以及景致描述，已經令人感受到強烈的超現實主義氣氛，特別是最後一幕：「公主穿著朱紅色的衣服，在牢房裡面歌唱著『我罪孽深重』獨唱，在其下方的牢房當中的拉達梅斯與阿伊達的二重唱，

充滿哀怨，令人印象深刻。」陳景容在畫面上採用赭紅色調，右下角置放著巨大的人物臉部，左邊則是大型埃及石雕像。如此異國情調且夢幻的舞臺，上演著希臘悲劇般的劇情，情節悲悵，愛恨交織。

2008年陳景容在義大利的威隆納（Verona）初次觀賞《阿伊達》。威隆納位居羅馬東北部，是一座歷史名城，最初由義大利埃烏內人建造，西元前550年被高盧人統治，西元前300年波河流域成為羅馬人的領土，西元前89年正式成為羅馬帝國的殖民地；過了一個世紀，羅馬人在這裡建造這座圓形劇場，成為現存世界第三大圓形劇場。往後，威隆納被東哥德人、倫巴底人、法蘭克人、德國人、奧地利人相繼統治，直到1866年普奧戰爭後才再次回歸義大利王國。這座圓形劇場目前已經成為全球歌劇迷的朝聖地，每年夏天在此舉行大型戲劇表演，超過五十萬人湧入，每場可以容納一萬五千人。

[上圖] 陳景容　彈琴的人　1982　油彩、畫布　102×70cm
[下圖] 陳景容　聽那聲音來自何處　1990　油彩、畫布
　　194×130cm

[上圖] 陳景容　拉大提琴的人　1969　油彩、畫布　162×130cm
[下圖] 陳景容　彈曼陀鈴的少女　1995　油彩、畫布　183×92cm

　　《阿伊達》描述埃及元帥拉達
梅斯與被俘虜到埃及的衣索匹亞公
主阿伊達之間的生死戀，從遭遇、
相戀到被埋葬在地牢而去世的感人
劇情。一場男女之戀卻摻入國族意
識，兩人殉情，埃及公主因愛而生
恨，最終自責抱恨而終。整體歌劇
情節壯闊澎湃。陳景容曾經在卡拉
卡拉大浴場觀賞過《阿伊達》，壯
闊的凱旋場景，四匹馬拉著征服衣
索匹亞的英雄拉達梅斯歸國。畫面
上有著上弦月，記錄著露天劇場的
星空，湛藍色的黑夜，渺小的人影
在舞臺上蠕動著。對於觀賞者而
言，如此體驗怎能不印象深刻。

　　陳景容對於欣賞歌劇、音樂的
著迷，頗為傾心，類似於歐洲古老
的貴族涵養，也頗近似現代的資本
主義者對於人文精神的渴望，似乎
就此點而言，他與他老師張義雄那
種社會主義式的精神歸趨，形成強
烈對比。

[上圖]

陳景容　臺灣交響樂之父蕭滋
2006　油彩、畫布
71×60cm

[下圖]

2006年，陳景容於彰化藝術
館舉行「陳景容返鄉個展」，
將作品〈臺灣交響樂之父蕭
滋〉贈予蕭茲夫人臺灣師範大
學音樂系退休教授吳漪曼。

　　然而，他對繪畫創作的著迷，陳景容卻又如同修行者那樣的安靜
與專注。陳景容喜歡觀賞歌劇，聆聽音樂會，這些藝術活動的參與不只
使他易於理解西方藝術的根源，同時使其精神濃烈的與西洋文明緊密結
合。因此，陳景容觀賞其動人情節，寫生戲劇場面，他如此熱愛西方戲
劇，早已不是一般戲劇愛好者，戲劇已經轉成生活的一部分，從中掌握
劇場表現力與詮釋其心中的感受。

▌樂滿人間

　　1986年，陳景容獲得臺中省立臺灣美術館（今國立臺灣美術館）門廳作品徵件比賽第一名，作品名稱為〈十年樹木，百年樹人〉。這件作品獲選後，他又於隔年獲得臺北國家音樂廳〈樂滿人間〉（1987）大型濕壁畫委託案。這兩件作品的製作期間，正值他五十餘歲，體力與創作力最為旺盛的時期。臺灣的公共藝術政策制定於1998年1月，行政院文化建設委員會（今文化部）公布《公共藝術設置辦法》，這是政府初次以法令制定建造建築物時，必須移撥一定比例預算來設置公共藝術。但是在設置辦法尚未出現前，各地已具備普遍性公共藝術意義的作品。在戶外諸如楊英風的景觀雕塑，或從傳統雕塑蛻變而來的立體雕塑都可視為公共藝術；至於室內的大型公共藝術作品，陳景容的大型油畫、濕壁畫及馬賽克鑲嵌壁畫乃是不可抹滅的代表性作品。陳景容在日本所學的濕壁畫、鑲嵌畫的嚴謹訓練和寫實功力，到了1980年代才成為獨領風騷的藝術表現。

　　〈樂滿人間〉是陳景容為臺北國家音樂廳所創作的作品。這件作

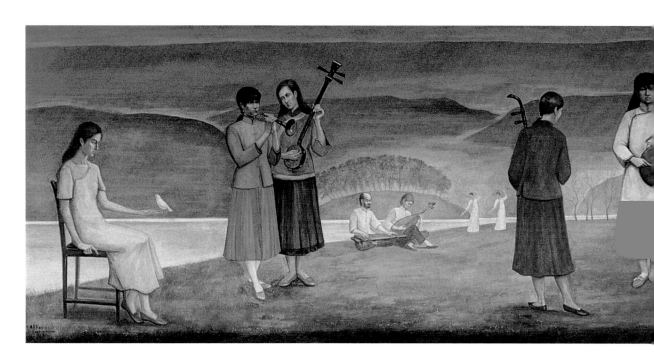

品為臺灣第一件濕壁畫,同時也是陳景容花費最長時間創作的作品。〈樂滿人間〉完成於1987年下旬,在此之前他每天工作十五小時,持續長達三個月之久。他以驚人的毅力與體力,藉由扎實且準確的筆調完成這件作品。

他先從民俗文物收藏家張木養那裡借來兩套古典服飾,讓模特兒穿上,接著借幾件樂器讓他們拿著。對他而言,西方樂器自然較為嫻熟,如何掌握東方樂器吹彈與表現,自然是一項巨大挑戰。他反覆放大又縮小人物之後,最後將草稿放大,張貼於國家音樂廳牆壁上;由工人在預備施作濕壁畫的牆壁上塗上第一層稱為粗灰泥層(Arricciato)的灰泥,乾燥後再塗上第二層紅棕色顏料(Sinopia),最後使用紅棕色顏料畫上底稿。整幅作品總計區分為十五個區塊,每一區塊稱為「一日工作」(giornata),每區塊必須在灰泥還未乾掉之前完成。因為要在灰泥尚未乾掉之前完成區塊內的物象,因此創作者必須擁有準確的素描掌握能力,以及快速完成作品的統合訓練。

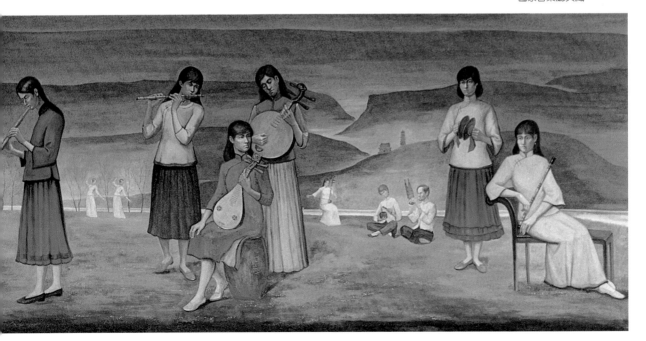

繪製壁畫時，用來做為作品定稿的色點「粉本」。（藝術家出版社攝）

1988年，臺灣省立美術館（國立臺灣美術館）開幕，館舍牆面懸掛著陳景容所作的大型壁畫〈十年樹木，百年樹人〉。

陳景容認為一幅壁畫必須具備藝術性與創作性。不僅如此，壁畫不同於一般架上繪畫，因為架上繪畫可以移動，故而與所在場域連結性不強；至於壁畫之內容與構圖、色彩、空間表現必須與建築內部的形式、視覺構成完整的統一性。如此大型的壁畫，對於陳景容而言，其挑戰性之大足以想見。

關於這件作品，他指出：「構圖方面，我也注意到整幅作品的韻律變化，試把樂器的方向連起來，整幅作品經營鋸齒的構圖貫穿整幅作品，使之連成一氣。」這件作品實際上是透過樂器連接成一種具有剛性的鋸齒構圖，而畫面前方的許多女性神情婉約，演奏著各種不同樂器，前後景合計出現二十個人物。前景都是女性，從畫面右邊開始，坐著的女性拿著崑笛做休憩狀，接著則是拿著鑼鈸；再次往左則是由倒三角形構圖形成動態感，分別是由手執柳葉琴、月琴、笛子的女子所構成的彈吹樂；接著由正三角形構圖所構成的三位女性，正中央的女子敲鑼，旁邊則是吹簫、拉二胡，左邊三人分別彈著三弦、吹奏嗩吶，最後則是彷彿休止符般的飛來一隻白鴿；遠方的人物分別演奏著笙、磬、南胡、琵琶、古箏等樂器，還有四位舞者翩翩起舞。

陳景容仔細考察、推敲、寫生這些中國民族樂器與演奏手法，反覆琢磨空間感，最終將這群音樂演奏家們，韻律般地排列在草地上，簡約的遠山，被紫藍色調雲霧籠罩著的神祕的天空與光線，整幅作品成為臺灣西洋繪畫傳入以來的最動人的濕壁畫群像。

相較於其他時常出現裸體的油畫作品，這件作品則以東方人文精神的婉約美學為主軸，使得西方傳統濕壁畫傳統轉化為東方的人文主義精神。這

件作品不同於陳景容往常作品的灰色階，而是透過女性身上所穿著的鮮亮服飾來完成。即使如此，作品中的人物服飾，大體以藍色、褐色、橙色、水藍色為主調，整體上給人優雅、穩定、安靜的感覺。

〈十年樹木，百年樹人〉（1986）競圖作品為小型油畫，獲獎後放大為巨型尺幅。此競圖作品與1988年的完成作〈十年樹木，百年樹人〉（P.110-111）兩件最大的不同，在於後方的樹木：競圖作品以春天抽芽的樹木作為中央主題，完成作品則是表現出茂密的樹木，前者出自義大利文藝復興壁畫的影響。〈十年樹木，百年樹人〉（1986）畫面總計出現有二十餘人，錯落在前景，他們正在從事一項日常性卻又相當神聖的工作，所有的人忙著準備在畫面中央種下一株幼苗。〈十年樹木，百年樹人〉（1988），畫面上則出現二十一個人，另外還有彷彿是影子般的兩位河川上的漁夫。正中央是一顆巨樹，下面一人喝著酒正在乘涼，一人拿著竹棍似乎要敲打初秋的鳴蟬。這件作品採用由右透過汲水機、汲水

陳景容
十年樹木，百年樹人
1986　油彩、畫布
160×241.7cm
國立臺灣美術館典藏

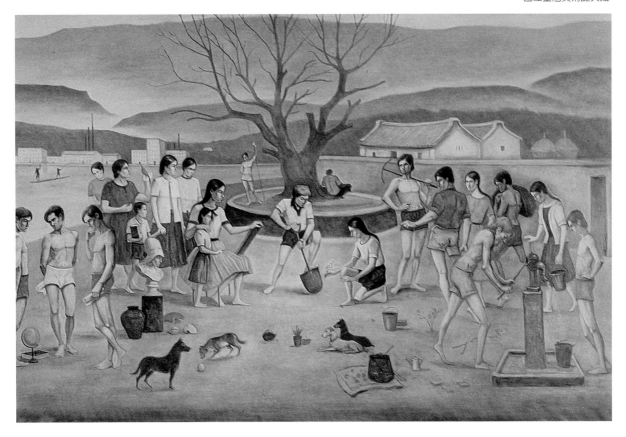

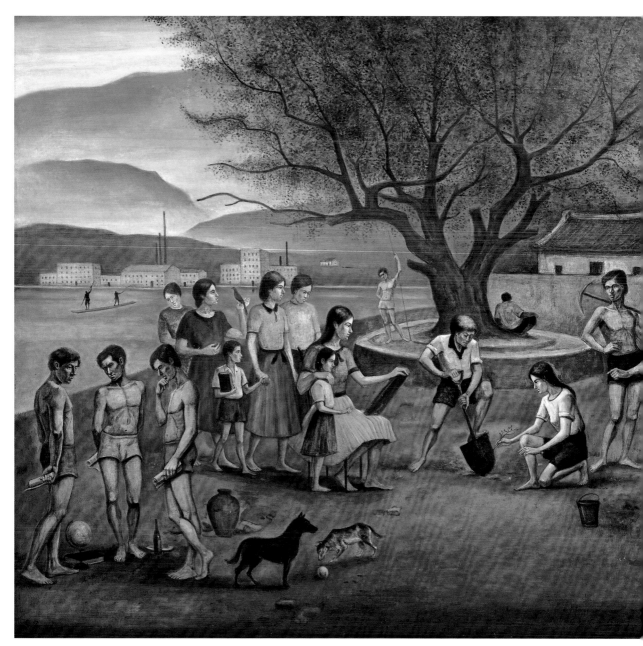

陳景容
十年樹木，百年樹人
1988　油彩、畫布
810×1260cm
國立臺灣美術館典藏

的老人開始，既形成一個三角形，同時也與左邊三位男性構成平衡感。右邊四人一組與左邊七人一組結合成變化當中的穩定性，特別是藉由坐姿、小孩以及重疊關係，使得第二層的兩組群像產生微妙的平衡。

　　在這群人物前方，則是散落在地上的磚塊、水果、茶壺、水桶、澆水器、球、石膏像、貝殼、玻璃瓶、調色盤、地球儀，以及數隻動態的狗。畫中人物有些人拿著書本、水桶、鏟子、圓鍬，也有揹著穀物。右邊的背景為臺灣農村，左邊則是工廠。前景洋溢著人文景象的生生不息傳承，透過植樹來表現人才的培育，傳統農村與工廠的對比，意味著鄉

村與文明的蛻變關係。

　　陳景容巧妙地透過樹下背對著觀者的一位老人與面對著觀者的一位年輕人，一位意味著過去，一位則隱喻為面向未來。

　　這件作品只有男性露出上半身，女性則是傳統賢淑端莊的造型，畢竟這是為了國家殿堂所描繪的作品，講求嚴謹與莊重。1980年代後期，陳景容可說是臺灣的代表性畫家，此時臺灣正由威權體制逐步轉向民主，富饒的農村與工業化的文明並存。不論是國家音樂廳，或者當時全臺灣最大的美術館——省立臺灣美術館，都留有陳景容的巨型作品。

五、空幻

陳景容的美術作品呈現出寧靜與哀愁的感受，除了他的題材之外，與其個性有緊密的關係，再加上他親身體驗到最親近家人的生死別離，更加深化他在美術創作上的深度。基督宗教向來存在著對於世間有限，超越永恆的期待。《聖經》〈傳道書〉（1：2）指出：「虛空的虛空，凡事都是虛空。」（Vanitas vanitatum, omnia vanitas）這種虛空的警示與戒慎恐懼，正是基督宗教對於有限生命的哀憐與無奈的嘆息，陳景容的靜物畫往往體現這種精神面向。不只如此，他運用冷清的廣場，創造出寂寞淒涼的感覺，世間的功勳最終成為虛幻，歲月乃是無情的殺手。陳景容的繪畫，在廣大的廣場放置冰冷的雕像，在黑夜、在海邊漫步的優美軀體，在孤獨的巷弄看到平凡而哀愁的一群人，不論是印度或者在歐洲，盡是如此。一切虛幻，萬事皆空，他對於卑微生命進行謳歌，對於樸實的存在感怦然心動，最終以神的偉大來讚嘆其莊嚴與神聖感。

[右頁圖]
陳景容　憂鬱的海邊　2003　油彩、畫布　194×130cm
[下圖]
1985年，陳景容於印度旅遊時所攝。

生死的體悟

　　隨著家人疾病纏身以及去世，陳景容對於生命苦短以及生死的感慨更為深刻。陳景容母親去世於1996年，在此之前父親中風，長年臥病。親人的遠離，使得他對於生命的感傷更為深刻。這種深刻的思念之情，讓陳景容在作品上對於生死本質的探討更趨本質。

　　「至於近日的創作，除了保留前景的裸女和靜物之外，背景部分則加上大幅已完成的油畫〈廣場上的人們〉，如此一來，在真實的人物和背景部分的虛構作為空間的對比之下，更加強了虛虛實實的怪誕氣息，當人們觀賞作品時，會不自覺進入另一個想像世界。」陳景容將畫室內的模特兒與繪畫內世界結合成幻象般的空間感受，這裡所說的作品正是〈畫室的模特兒〉（1997）。

2000年，陳景容與作品〈畫室的模特兒〉攝於法國藝術家沙龍展覽現場。

　　畫中的模特兒採取坐姿，一手抓住座椅，一手放在左腿上，身體些許扭動，呈現出靜態中的微妙動感；在她的前方是一座低矮的箱子，上面放置著一個貝殼與油燈，後面則是巨型的大畫。畫中的作品是陳景容的〈廣場上的人們〉，作為背景的〈廣場上的人們〉顯然還在創作當中，尚未完成；透過右側的木箱以及地板上的影子，創造出背景與前景的微妙效果。我們在這件作品上看到了多重空間與分離又統一的感受。前方的貝殼可以說是生命的死亡，卻也如同波蒂切利（Sandro Botticelli, 1445-1510）〈維納斯的誕生〉作品一般，又意味著生命的開展。只是，遠離於大海的貝殼，沉寂而了無生機。而油燈如同蠟燭在古代的隱喻一般，意味著有盡的生命，隱喻歲月之消逝。裸女的雙足如古典希臘雕像的立姿一般，立足與游足（指腳跟提起、腳尖著地）並立，下半身與上半身之間產生微妙的均衡感。

　　〈廣場上的人們〉的人群奇特地倆倆成群，騎著腳踏車的少年，左邊穿著長袍的老人，中央母女牽手向前邁進。這三角關係往中央集中，透過一排雕像平整地排列在後方的廣場盡頭。特意擴大的廣場的視覺效果，讓我們視點在往中央延伸的同時，卻也因為中央的臺座而穩定下來；臺座上沒有任何物件，一旁往前邁開步伐的母女，乃意味著邁向未來。

　　陳景容的作品表現出超現實主義的色彩，不只深具象徵主義的內涵，同時又兼具現實的寫實主義意味。他將看不見的理念隱含在視覺語彙，統合在古典主義的堅實構圖美感當中。對於陳景容而言，畫面的安排與表現手法，不只是透過構圖美感呈現出內在情感，其物件表現往往具備深刻的現世與超越的象徵意義，或許年輕人騎著腳

波蒂切利　維納斯的誕生
1484-1486　蛋彩、畫布
172.5×278.5cm
烏菲茲美術館典藏

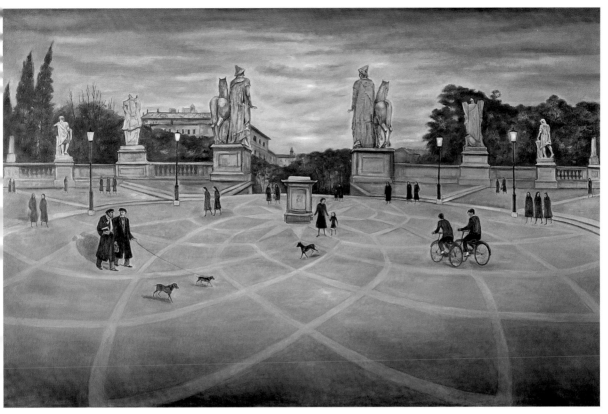

陳景容　廣場上的人們
1997　油彩、畫布
231×336cm

踏車可以被解讀為旺盛的生命力，老年人的步伐則意味著衰老的體力，
而他們拿著書本又意味具備豐富的智慧。如此複雜而深沉的理念，統一
在形式的構成美感內，這種意義既是陳景容自身的內在投射，同時也是
他對於普遍真理的掌握。

　　對陳景容而言，女性的裸體正如同古典希臘時代的軀體美感，那是
上天賦予人間的最美物件。陳景容對於生死課題的探尋絲毫沒有一刻停
止，〈騎士雕像與裸女〉（1999，P.118左圖）獲得法國藝術家沙龍銀牌獎，
這是他1991年在法國購置畫室之後，每年前往巴黎安靜地從事創作、長
年努力的豐碩成果。這件作品中的人物是他長久以來習慣聘請的模特
兒。模特兒向來只擺出坐姿，陳景容認為這是他五年不斷摸索後，掌握
到的最優美姿態。裸女低頭凝視著眼前動物骸骨，旁邊放置著一把水
罐；裸女雙手握住椅背，特意往前伸開的手臂，拉開肌肉，使得肩胛骨
伸展開來。這名女子以其存在的肉體與死亡理念進行對話與沉思。動物

骸骨呈現出蒼白色，陶製水罐與骸骨的顏色形成明暗的對比，一種是生命乾涸的死亡、空虛、恐懼，一種則是給予生命開始的生機、充實、喜悅。在裸女背後則是一扇近似黃金比例的窗戶，穿透空間，產生通透與隔離。路燈亮起，意味著夜晚，存在者在夜晚陷入深思，背後一座雕像，功勳與有限生命，似乎一切都被放置到休憩與沉寂中。陳景容作品當中，女性的軀體與夜色陰柔的感受往往形成對話關係。〈裸女與蝴蝶〉（1995）表現出一位女性靜坐在大海旁邊，前面飛舞著一隻蝴蝶，右下方為一顆蛋與一盞油燈，她一隻手往前伸出，準備抓住蝴蝶，卻又側頭深思。在月色下，海水反射出月光。畫中女子側坐，整件作品因為蝴蝶的飛舞而出現動感，原本沉思的女子，開始有身體的動作。只是，眼前的蝴蝶卻是如此脆弱，如此不堪摧折。

[右頁圖]
陳景容　裸女與蝴蝶　1995
油彩、畫布　194×130cm

[左圖]
陳景容　騎士雕像與裸女
1999　油彩、畫布
228×162cm
獲1999年法國藝術家沙龍銀
牌獎

[右圖]
陳景容　雲破月來　2007
油彩、畫布　194×130cm
國立屏東科技大學典藏

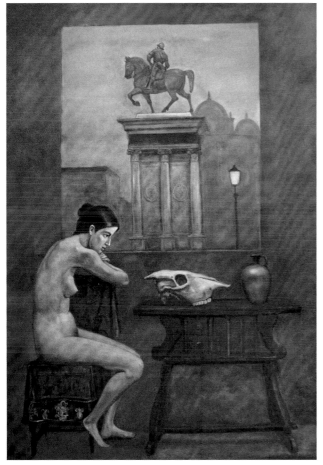

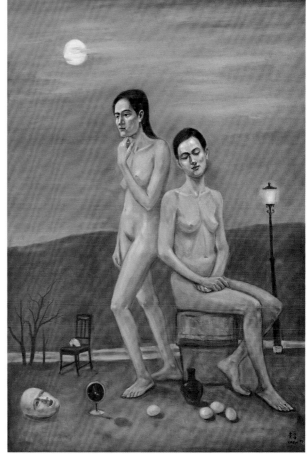

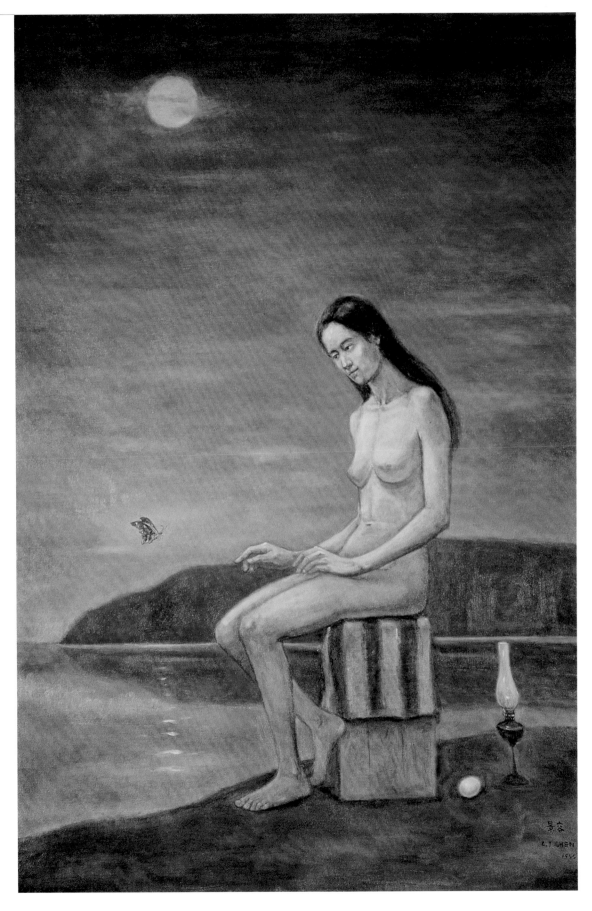

「昔者莊周夢為胡（蝴）蝶，栩栩然胡蝶也。……不知周也。俄然覺，則蘧蘧然周也。不知周之夢為胡蝶與，胡蝶之夢為周與？周與胡蝶，則必有分矣。此之謂物化。」中國傳統思想中有「莊周夢蝶」之說，以蝶化來說明人的精神轉移；西洋傳統當中則將蝴蝶視為「普賽克」（psyche），也翻譯為「賽姬」，乃是靈魂視覺化後的形象，因此常以帶著翅膀的蝴蝶形象出現。根據傳說，普賽克為人間國王的么女，容貌勝過美神維納斯，人們因此崇拜普賽克而忘了去禮敬維納斯，引發維納斯對她的嫉妒，於是派自己的孩子邱比特用箭射她，邱比特驚於她的美麗容貌，不小心金箭劃傷自己，從此就一心一意地愛上普賽克。對於希臘神話而言，普賽克不只意味著美感，重要的是意味著生命的轉化。陳景容將裸女肖像以緩慢的動感呈現在眼前，透過蝴蝶與她的邂逅，隱然已經將美、幻化、忘我凝縮在寧靜的夜光下，岸邊海波十分寧靜，月光明澈，水波更加顯得寂寥。陳景容善於運用極簡的構圖以及前後景深的

[左圖]
陳景容　海邊的裸女
1996　油彩、畫布
101×86cm

[右圖]
陳景容　海邊的裸女
1994　油彩、畫布
120×162cm

連結，造成穩定效果。

　　相對於寧靜的沉思，〈海邊的裸女〉（1994）則展現出不安與緊張感，這種不安絕非幻滅、寂寥，而是心中的想望如波濤、漆黑的雲朵一般，畫中女子被特意描繪出挺身邁出步伐，心中若有所思。〈海邊的裸女〉（1996）不同於兩年前的那幅同名〈海邊的裸女〉作品，裸女身軀向前邁出轉身，眺望著另一方向，彷彿行止之間，若有所思。但是，背後的海水卻是平靜，些許水波蕩漾。陳景容重視構圖、動作、神情以及氣氛的營造，藉此呈現出整體的內在精神，而此種精神正是他自己所嚮往的深刻寧靜世界。

　　〈山崖上的裸女〉（1997）相對於其他作品，這幅畫作可以說是他少有的異色之作。畫中女子並沒有正襟危坐，也沒有挺胸

陳景容　湖邊的裸女　2008
油彩、畫布　198×130cm

向前，而是更多放浪的動作，嘗試向著崖下不可知的世界。頭部向畫面右邊側歪，嘴角上揚，似乎陷入一種超越生死之間的閾限。整幅作品洋溢著濃郁的色調，光線反差特別大，在陳景容的作品當中，此類表現極為少有。

　　〈黃昏的海邊〉（1998）表現出難以掌握的動態感，右腿直立成為支撐人體的重心，此時女性向著右邊轉動，我們看到左邊膝蓋、右邊髖

骨、右邊乳房、六分側面的臉龐，波濤翻騰不已。幸而遠處山崖的稜線平緩，稍微壓低緊張感，只是岩石側邊陡落得厲害，這種表現如同波浪、人體一般，暗示出微妙的心理反應。為什麼海邊會這麼吸引陳景容去描繪呢？不只是大海的裸女，還有海邊各式各樣的靜物、牛隻，遼闊的大海如同是畫家畫布上所張掛的背景一般，這種大海的波濤、沿岸、月色組合成比畫室內的畫布還要精采的內在情感，整體展現出夜晚波濤拍打的緊張感。

▌燦爛的孤寂

　　陳景容指出：「由於我對藝術只求作品完美，不在乎時間和工作付出的個性，堅持用傳統方式來製作，才能做出像博物館裡所收藏的羅馬時期馬賽克那樣古拙有力的作品，我絕不能讓簽有我名字的次級品留到後世。這也由於在日本留學時，我就立志將各種以往臺灣沒有的技法學好帶回臺灣的關係，留下的作品都需要有一定水準才能問心無愧。」馬賽克這種起源於古代希臘，發展於羅馬帝國的技術，到了陳景容晚年以後才有機會讓他大展身手，特別是在其誕生且發揮最鼎盛的基督宗教的聖像領域上居多。　陳景容在馬賽克的製作上下過相當大的功夫，最重要的壁畫為豎立於門諾醫院的〈醫身醫心，視病猶親〉（1998）。現存陳景

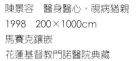

陳景容　醫身醫心，視病猶親
1998　200×1000cm
馬賽克鑲嵌
花蓮基督教門諾醫院典藏

容最早進行的馬賽克作品為1965年，當時他正在東京藝術大學壁畫研究所學習，作品為〈離愁〉（1963，P.37上圖）。在此之前，他在武藏野美術大學就讀時，就已經在長谷川路可教授的指導下，與同學合作製作許多大型馬賽克鑲嵌畫。為了製作門諾醫院作品，陳景容從1997年元月開始籌備，此後進行畫中人物的原住民形象素描；暑假往返巴黎過程中，專程前往雅典郊外達佛涅修道院（Daphni）研究鑲嵌畫。不只如此，他也研究過不少地方的鑲嵌畫製作特色與歷史，諸如羅馬、龐貝、拉分那、威尼斯、西西里、伊斯坦堡、突尼西亞以及希臘等；同時又到日本拜訪任教於東京藝術大學的研究所學長麻生秀穗（1937-），請益鑲嵌畫製作。寒假期間，他又前往至安傑洛‧奧索尼（Angelo Orsoni）購買鑲嵌畫磁片、紙張，並且請教糨糊配方；他為了獲得配方，誠懇地出示自己完成作品，尋求傳授知識；因為誠懇而感動老闆，傳授給他製作糨糊的秘訣。

2009年，陳景容（左）於國父紀念館舉行「陳景容創作五十年回顧展」時與麻生秀穗教授合照。

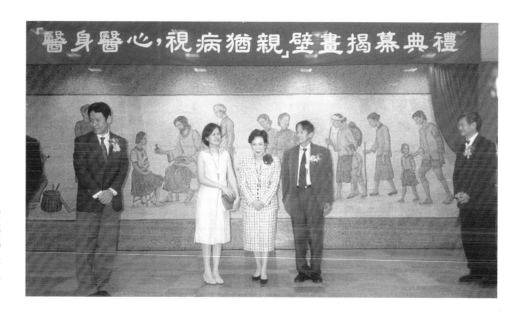

這件巨型鑲嵌畫總計花費一年多時間進行資料收集、材料購買、研究、製作，1998年3月26日終於在李登輝前總統夫人曾文惠女士、門諾醫院黃勝雄院長，以及各方支持者見證下，舉行揭幕儀式。這件大型鑲嵌畫為長幅型作品，畫面中央出現一位醫生，其容貌如同傳統繪畫裡的耶穌，坐在他前方的少女一手按著肚子，顯示身體不舒服；醫生一手拿著藥瓶，一手按著聖經。總計出場二十位人物，包括醫生、護士、婦女、男人、小孩、嬰兒，有漢人也有原住民，有坐著，有蹲著，有站著，有拄著拐杖。整幅作品刻意壓低彩度，使用藍色調，左右兩群人物緩慢往中心集中，醫生不只醫治病人肉體，也透過教義療癒病人心靈。 2001年，陳景容再次為門諾醫院製作三件巨幅鑲嵌畫，分別為〈報喜〉、〈耶穌誕生〉、〈避難〉。這三件作品應該是臺灣最大型的基督宗教的鑲嵌壁畫，不只製作精良，構圖與內容都具有其獨特之處。

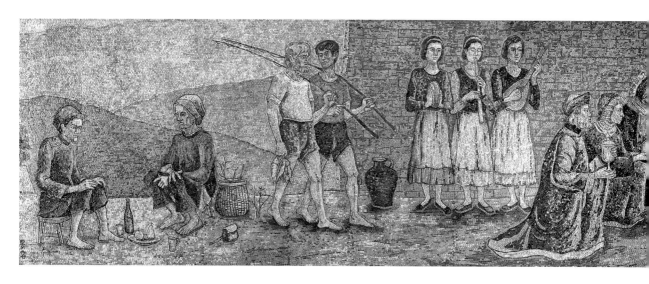

[本頁圖]
陳景容
報喜・耶穌誕生・避難
（由上而下依序為〈報
喜〉、〈避難〉、〈耶穌
誕生〉） 2001
馬賽克鑲嵌
250×1950cm
花蓮基督教門諾醫院典
藏

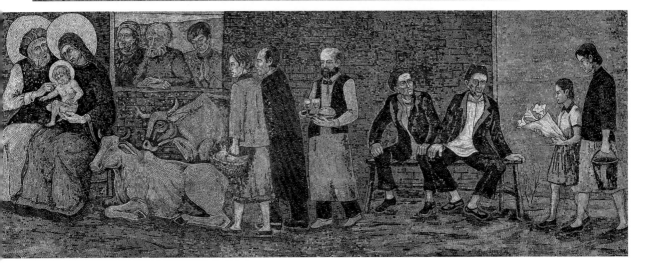

　　陳景容在構思如此長幅壁畫之際，為了不使畫面條幅過長，使整個構圖失焦而流於散漫，他將畫面區分為報喜、誕生及避難三大部分，特別是以耶穌誕生作為中央主題。左邊的〈報喜〉以大天使加百列出現在畫面左邊，揭開整個神聖故事的起源，背景為龐貝古城，馬利亞坐在古城外閱讀聖經，大天使帶來佳音給處女之身的馬利亞。此時，馬利亞合起聖經，神情驚慌，只是複雜的疑慮、驚恐、不安卻又不失神聖。中央的〈耶穌誕生〉充滿著臺灣味。正中央為馬利亞與約瑟夫抱著嬰兒耶穌，旁邊兩頭牛，在嬰兒耶穌前方跪著前來朝聖的三王，一位拿著聖油、一位拿著教堂、一位拿著波浪鼓，分別在前方跪地奉獻；站在三王旁邊的是演奏音樂的三位女性樂手，她們旁邊則是釣魚歸來的老人與少

陳景容　聖家畫　2003
馬賽克鑲嵌　176.2×160cm
梵諦岡博物館典藏

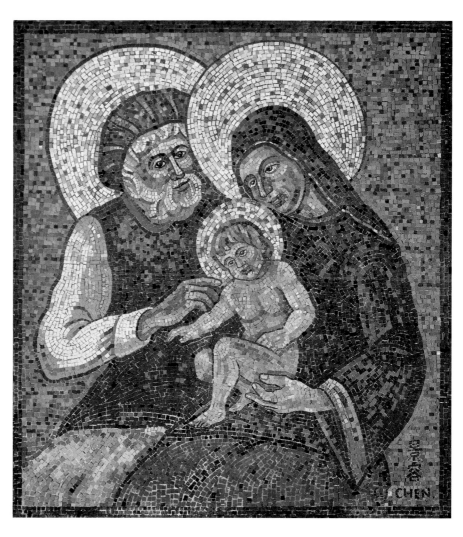

年；一旁坐在地上的一對原住民婦女，她們正在為耶穌的誕生而慶祝飲酒。在嬰兒耶穌右邊是一對老夫婦，婦人提著籃子，裡面有一隻雞，準備來為馬利亞坐月子。這對夫婦是陳景容已經去世的雙親，陳景容透過寫真留下死者容貌，使雙親成為奉獻者，容貌得以永恆地留存人間。這對老夫婦的右邊是拿著擘餅與葡萄酒的老服務生，在他右邊有兩位老人坐在長條板凳上，從牛廄門外進入房內的是一位小女生，手拿著百合花，意味著潔白，一旁婦人拿著水來準備為嬰兒耶穌淨身。整個耶穌誕生的戲劇性故事發生在牛廄內，三位男士透過窗戶往內窺視，其中較年輕的一位年輕人乃是陳景容年輕時的肖像，顯示出自己身為教徒，恭逢耶穌誕生的神聖場景。〈避難〉則畫著約瑟夫提著燈籠，連夜帶著馬利亞母子逃往埃及，背後有綿延的城牆，聖家族連夜在城外狼狽逃難。

〈報喜〉描繪著突然的驚喜，〈耶穌誕生〉則是慶典的歡樂，〈避難〉則是一種流離的悲愴；這種構思體現出耶穌人生的劇烈變動，同時也是陳景容透過耶穌聖蹟對於人生的演繹。

經歷過家人的生死體驗，陳景容對於生命有了更有深沉的認識並藉由鑲嵌畫作品表現出來。鑲嵌畫可說是從古羅馬傳到遙遠東方的技術以及信仰，歷經數千年的流傳，在虔誠與純淨的心靈創作中又再次回到其發源地羅馬。2003年，陳景容虔誠地獻上鑲嵌畫作品〈聖家畫〉給教宗若望保祿二世（Sanctus Ioannes Paulus PP. II, 1920-2005）。陳景容能以平民身分獲得教宗接見和祝福，可以說是無上的殊榮。

〈耶穌的祝福〉（2005，P.128-129）則是

陳景容作為教徒，以虔誠的心靈來創作的作品。主題描繪著耶穌給予世人的祝福，畫面出現的都是原住民，因此給人相當親切的感覺。

1988年陳景容為國家音樂廳創作濕壁畫〈樂滿人間〉，相隔十七年，獲得中壢藝術館委託製作「樹蔭下的音樂會」系列，他將數十年參加音樂會的樂趣與感受，透過馬賽克呈現出來。這次出現在畫面上的是西洋音樂會，彷彿人間樂土一般的畫面場景：〈樹蔭下的即興演出〉（左、右，2011）、〈音樂頌〉（中，2005）等三幅作品，總計出現長笛、黑管、豎笛、小號、薩克號、小提琴、曼陀鈴、橫笛、吉他、大提琴等樂器。這類音樂會在西方的假日午後特別常見，陳景容將自己所見的音樂會場景，盡情地描繪在畫面上，陶醉在樂聲當中，如同人間天堂一樣。西洋鑲嵌畫透過凹凸不同的平面以及石材變化，透過光線折射，燦爛多彩，金碧輝煌，將聖堂營造出神聖莊嚴的氣氛。這種藝術表現到了近代，因為材料改進，廣泛運用於各種領域，鑲嵌畫這種稀有的技術表現，在現實場域上得以被普遍運用。當古老的技術逐漸被普及化，往往失去其樸實的精神，陳景容透過古老技術的保存與實踐，使臺灣的鑲嵌畫獲得與歐洲傳統技術相互交集的可能性。

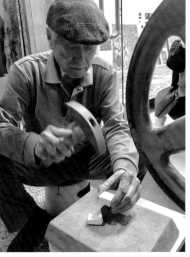

陳景容馬賽克鑲嵌畫工作
室一景。

2018年，陳景容敲鑿馬
賽克磁磚一景。（王庭玫
攝）

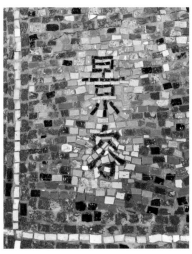

陳景容（左）與本書作者
潘襎攝於其專門創作馬賽
克鑲嵌畫的工作室。（王
庭玫攝，2018年）

陳景容的馬賽克簽名（王
庭玫攝，2018年）

陳景容　耶穌的祝福
2005　馬賽克鑲嵌
210×755cm
臺東基督教醫院典藏

樸實的宗教心靈

　　陳景容對於樸實之美充滿衝動。印度之行除了這種心理之外，其實其背後隱藏著一種對於生命實相的探求。陳景容對於生命的關懷，可以從晚上、黃昏的時間設定，以及灰暗色調的運用看到。但是，印度之旅則是一種特殊的生命書寫手法。

　　陳景容在1977年開始留下印度次大陸影像，〈印度少年〉是他初次留下的印度記憶，兩位印度的年輕樂師，露出清純的笑容。「乞丐」為陳景容長期描繪的題材，從印度畫到巴黎，街頭乞丐們的優雅身段，坐在一起聊天；陳景容筆下的乞丐，並非只是乞討以求苟安的一群人，他們樂天知命、逍遙自在，有時也喜歡閱讀。陳景容以素描收集許多不曾公開的乞丐形象，這種對於生活底層人的關注，將這群向來被視為生活於陰暗面的人們，做了不同的詮釋。

　　陳景容前往印度、尼泊爾等南亞國度旅行，不同於歐洲的先進文明，南亞次大陸有全世界最密集的人口與複雜的種族，具有前衛與後進國家的兩種綜合面貌。陳景容在旅行途中描繪路上的印度人、修行人。

1985年，陳景容於印度旅遊時所攝。

陳景容出身於中部具有文化素養卻並不富裕的家庭，在此家庭成長的陳景容養成一雙深沉凝視現實的眼睛。他在歐洲面對乞丐，從一種人道主義的眼神來觀看這批街頭的流浪客，正因為這樣，印度次大陸對於他而言只是另一種樸素的心靈故鄉而已。

　　〈佛陀與印度少女〉（1983）表現出一位印度少女站在秣菟羅（Mathura）樣式的佛像前方，釋尊雙手呈現說法印，少女身穿潔淨服

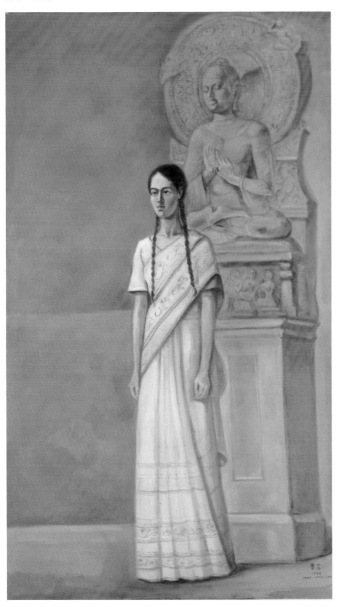

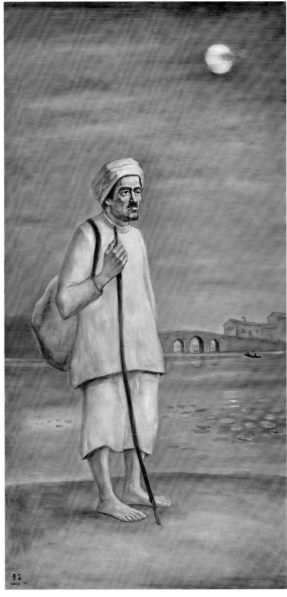

飾，雙眼進入冥想的狀態。這位少女以聖潔的姿態展現無垢而神聖的精神內涵。

〈佛陀與印度少女〉（1998-2003）是陳景容凝視東方宗教的作品，一位穿著印度服飾的女性站在佛像面前。鮮紅的披肩與褶裙，消瘦的身軀，相對於她背後佛像閉目凝思，主角則自信地張開眼睛，眺望著遠方。陳景容善於利用強弱、明暗、虛實、動靜產生對比關係，接著透過藍灰色調壓低畫面氣氛，使得畫面帶來神祕的穩定效果。

〈月夜行者〉（2006）筆下的月色，一片孤寂，月光照映在蓮池上

2007年陳景容（右）與友人攝於法國獨立沙龍展覽作品〈獨行〉前。

面，這位行腳僧拄著木杖，揹著簡單的行囊，獨自一人在路上行走，光影、荷塘將這位行腳僧襯托得更加充滿詩情畫意。因為這種孤獨畫面正是陳景容對於世間生命的詮釋，生命孤寂卻具有豐盛感受。這種感覺與他筆下的乞丐形象不謀而合，再者透過孤寂、靜寞的美感，呈現出自己的美學觀。這種孤寂美感在〈獨行〉（2006）上更加顯得孤獨而無奈，一位斷腿的印度人，獨自撐著拐杖行走，這個孤獨的身軀意味著孤獨之旅。

〈散步的老人〉（2009，P.136）描繪在古羅馬廢墟前，一位老人在星光下，面對著眼前的景物，似乎在憑弔歷史，也如同在沉思古往今來的歲月風霜。類似的孤獨感在〈老人〉（2010）更為明顯，歐洲的古老街道上，月亮、路燈、小巷，老人獨行，眼前景象搖晃著數盞街燈，燈影昏暗。整幅作品彷彿罩在淡藍色薄紗中，相當寧靜。同樣的寂靜感覺也在〈古城之月〉（1990，P.138上圖）當中看到。

〈湖邊靜思〉（2005，P.137上圖）出現五位身穿橘紅色僧袍的小乘佛教僧侶、湛藍色的背景，烘托出這五個人身影的鮮明感。他們的姿態各異，進行各種生命真諦的凝思。迆首深思、若有所思、屏氣凝神、忘情駐足、彷彿所得，各類深思的樣貌與身體融合為一。陳景容為古典主義的學院主義，找尋到東方的表現語彙。〈五個印度人〉（2009，P137下圖）將五位印度男女排列在河岸邊，中央印度婦人穿著印度服飾；右邊男士則頭戴頭巾，兩手撐在腰際；最右邊的婦女低著頭，面向中央；最左邊的婦女面向中央，接著則是一位頭纏頭巾的中年男子雙手下垂。整件作

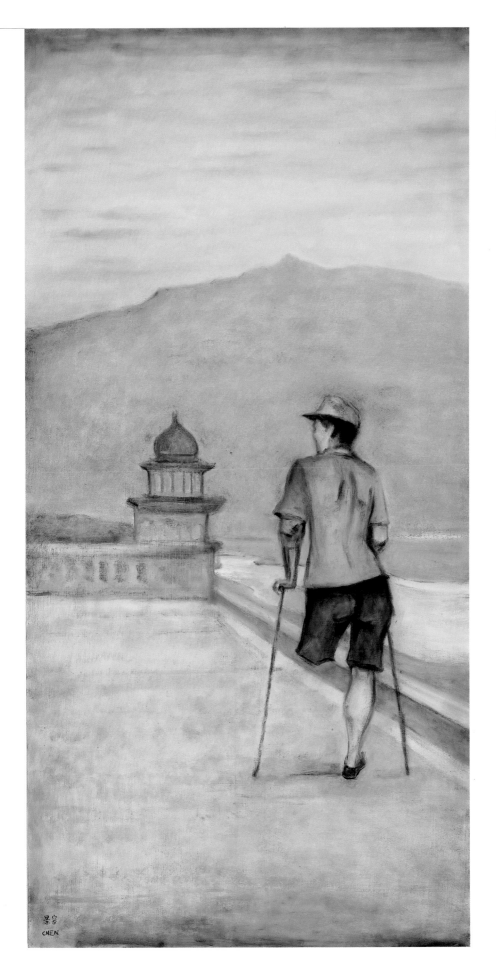

陳景容　獨行　2006
油彩、畫布　195×96cm

135

[右頁上圖]
陳景容　湖邊靜思
2005　油彩、畫布
97×130cm

[右頁下圖]
陳景容　五個印度人
2009　油彩、畫布
231×336cm

陳景容　散步的老人
2009　油彩、畫布
148×98cm
獲選為2010年法國42
屆沙龍展展覽海報

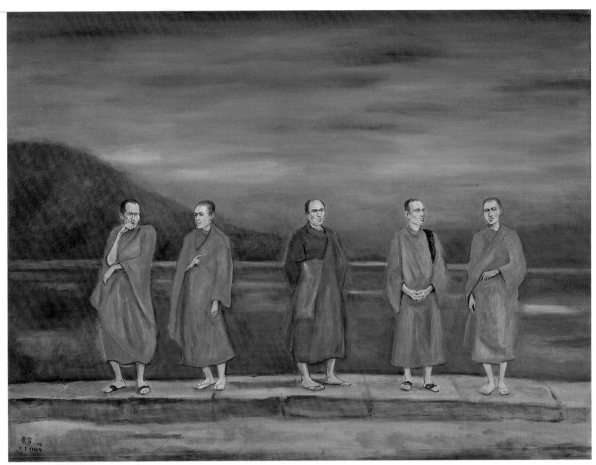

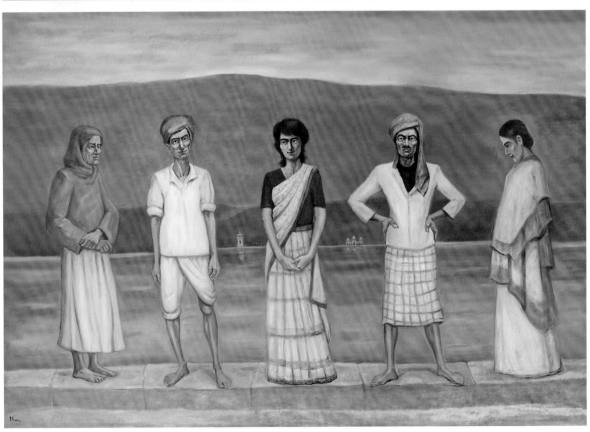

[右頁圖]
陳景容　放水燈的印度少女
2009　油彩、畫布
106×89cm

陳景容　古城之月　1990
油彩、畫布　97×130cm

陳景容　廢墟前的過客
2004　油彩、畫布
230×335cm

品表現出文藝復興早期喬托、法蘭契斯卡的構圖手法，藉由垂直線條與橫線條的交錯，建構出平衡而穩定的效果。不只如此，人物臉部採用正面、八分側面，以及側面像，展現永恆的生命凝視。

六、結論

陳景容寂靜與哀愁的繪畫風格，可以說是一種現代的浪漫主義精神，透過不斷自我內在挖掘，建構出深沉的個人主義色彩，只是這樣的個人色彩總流露出孤獨者的自我意識。然而，他在臺灣美術史上具有其深遠意義，值得反省，首先是延續臺灣前輩畫家的精神，接續起殖民時期跨越到國府來臺之後的臺灣美術脈絡；其次則是將尚未落實或者補全的臺灣與西歐的學院主義傳統嫁接起來，使得初期文藝復興精神，得以在臺灣獲得嶄新的表現與詮釋；接著是超現實主義與象徵主義的結合，產生嶄新的生命書寫手法；最後則是人文主義的孤獨行旅，透過不斷的歐洲旅行，深化個人與歐洲精神的緊密關係，形成哀愁又清冷的孤獨世界。

[右頁圖]
陳景容　月下裸女　2010　油彩、畫布　72.5×60.5cm

[下圖]
2009年，廖德政（左2）、陳景容（左3）、梁秀中（左4）等攝於國父紀念館「陳景容創作五十年回顧展」現場。

[右頁上圖]
陳景容　後院　1989
油彩、畫布　91×116cm

[右頁下圖]
陳景容　澎湖的冬天　1990
油彩、畫布　96.5×129cm
臺北市立美術館典藏

▌前輩精神的延續

　　在戰後臺灣「五月」、「東方」的美術運動發展過程當中，陳景容雖然是五月畫會的會員，卻是少數繼承日治時期前輩畫家技術與精神的一人。在當時西化浪潮響徹於年輕世代畫家口中之際，他師從廖繼春、張義雄，景仰楊三郎（1907-1995）、李梅樹等前輩畫家。在戰前，臺灣畫家以前往日本留學為目的，透過日本美術的成果，臺灣美術獲得逐步轉化的起點。但在第二次世界大戰後，國府遷臺，臺灣已經設置美術學系，並且在國族主義的激盪下，日本不再是臺灣畫家留學的首選地，也非臺灣美術面向世界的一扇窗戶。在戰前出生的年輕世代的出國浪潮中，日本作為留學目的地的意象已經逐漸淡化，代之而起的是美國、西班牙、義大利、法國這些歐美國家，逐漸成為臺灣年輕畫家所嚮往的國度。

　　畢竟在前衛美術發言權逐漸被美國掌握之後，美國、歐洲的美術動向，動見觀瞻。在這波潮流當中，陳景容卻堅毅不拔地為了美術創作，前往日本留學，開啟豐碩的成果。這種選擇與腳步，使得臺灣與日本美術之間的美術發展並未斷裂。在戰後軍事、政治、經濟進行嶄新重整的同時，陳景容的留學日本維繫起某種意義當中的美術中介角色；不只如此，透過他的努力，他在臺灣前輩畫家的殖民時期地方色彩理念之外，

陳景容（左3）、楊三郎（左5）與五月畫會成員於1992年齊聚一堂。

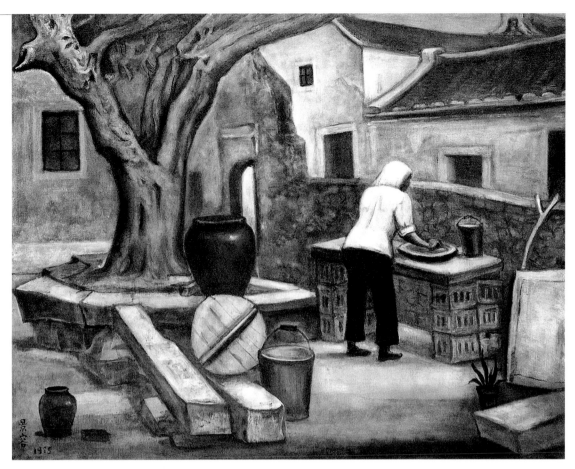

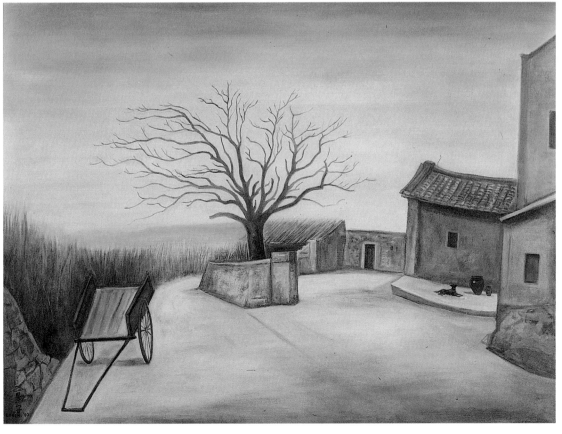

143

[左圖]
陳景容家中藏畫豐富，隨處可
見他歷年創作的作品。

[右圖]
陳景容珍藏的油畫作品〈臺灣
小姐〉，以及歷年沙龍展海
報。

陳景容　漁村的早晨　2003
油彩、畫布　91×117cm

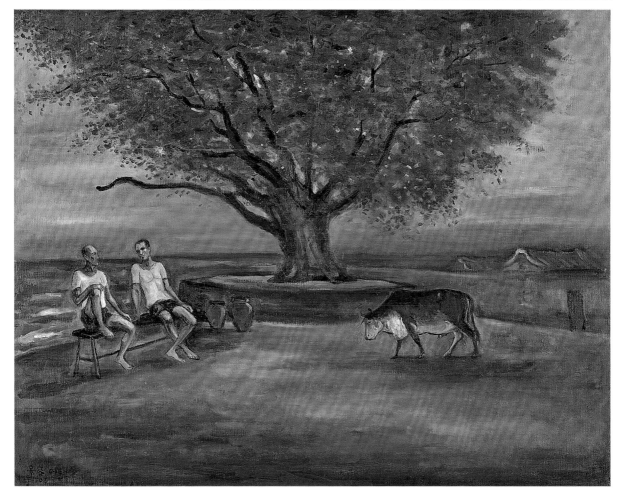

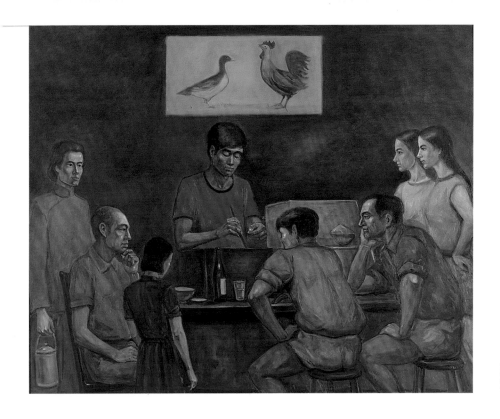

陳景容　夜市　2001
油彩、畫布　183×229cm

建立起屬於自己的個人主義色彩。這種個人色彩，超越對臺灣這塊土地
的認識、描繪，而是挖掘深厚人類文明所必然呈現的孤寂感，由此詮釋
出鮮明的造形世界，由此創造出戰後臺灣美術的嶄新視覺美感。

陳景容　紅花　1971
濕壁畫　46×38cm

▌西歐古典的嫁接

　　我們細看一部臺灣美術史，將會發現這部
美術史的最初起點是以中原美術來眺望臺灣，
流寓文人為臺灣美術進行書寫與描繪，明鄭、
清代兩百五十餘年正是最佳寫照。

　　日治時期的臺灣美術是一批殖民主義者，
以其近代化成果，對臺灣美術進行近代化的指
導，透過一種西歐的美術史觀，來形塑臺灣的
美術發展。

　　戰後，陳景容是第一波前往海外留學的年
輕畫家之一，他在日本學習到壁畫，體驗到初
期文藝復興的優雅心靈，連接起文藝復興到近

146

代的學院主義斷絕，因此，就此而言，他是第一位真正連接起臺灣美術史與文藝復興巨匠之間的藝術擺渡者。就此點而言，他的藝術已經具備豐富的成果與意義。

　　陳景容作品當中充滿歐洲古典主義精神。這種古典主義精神乃是透過壁畫、鑲嵌畫這種傳承自希臘、羅馬美術傳統所延續下來的表現形式。他為了追求這種美術表現，不計其數地前往歐洲旅行，透過研究來印證自己早年在日本所學的西洋古典主義傳統。大體而言，臺灣美術依循日本統治時期的美術傳統，深一層來說，這種傳統並非純粹移植西洋美術的古典學院主義傳統，因為即使我們的前輩畫家們前往日本學習，返國後並非傳承自學院主義傳統，而是以歐洲19世紀晚期外光派或後印象主義之傳統居多，西洋古典主義的根本精神其實相對稀少。譬如法蘭西古典主義精神傳承的普桑（Nicolas Poussin, 1594-1665）、勒伯

陳景容　世外桃源　2003
馬賽克鑲嵌　324×492cm

1982年，陳景容獲頒吳
三連文藝獎時的全家福
合影。

2015年，彰化高中鑲嵌
畫〈三人行必有我師，
遙望玉山加桂冠〉捐贈
儀式。

安（Charles Le Brun, 1619-1690）等人所建立起的歐洲古典主義精神，在臺

灣完全難以發現其蹤跡；因此，陳景容多次提到法國古典主義畫家柯蒙

教授過藤島武二，而張義雄跟隨藤島學習，這種關係意味著他與歐洲文

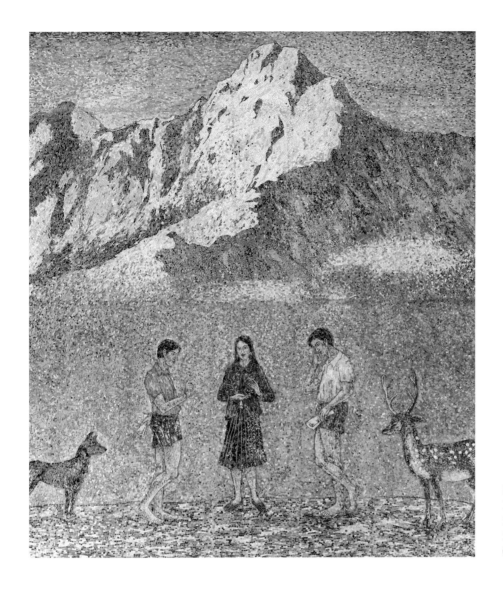

陳景容
三人行必有我師，遙望玉山
加桂冠（局部）
2015　馬賽克鑲嵌
（國立彰化高中提供）

化之間的關係。

　　其實，在初期臺灣美術圈內古典主義精神的傳統相當淡薄，素描的重視是古典主義精神的一環，但是素描的準確性與現實對象掌握之間的緊密度，僅只是西洋古典主義精神的一環而已，真正的古典主義精神乃是立基於西洋人文主義精神的歷史、文學、戲劇、音樂、建築等龐大的精神史。前輩畫家們所繼承的美術傳統頂多是學院主義的型式，較少深厚的傳統主義精神。就這點而言，陳景容不論在日本透過壁畫、鑲嵌畫的學習，進一步藉由戲劇、音樂的觀賞以及無數次前往羅馬等歐洲各大城市的旅行，對於西洋古典主義的體會可以說是戰前、戰後在臺灣的第一人。

▋超現實的生命書寫

　　陳景容藝術作品的底蘊，乃是他對於當下生活體驗的生命書寫。他的作品透過古典主義的傳統，不只直接連接起歐洲的古典主義思潮，同時在此基礎上建立起屬於自己特有的超現實主義風格。這種超現實主義的風格乃是他對於生命體悟的結果，因此，蘊含有超現實主義精神之外，同時也融入象徵主義的手法，不同於西方幾位超現實主義大師的

陳景容　在她的夢境裡
1984　油彩、畫布
172.5×196cm
國立臺灣美術館典藏

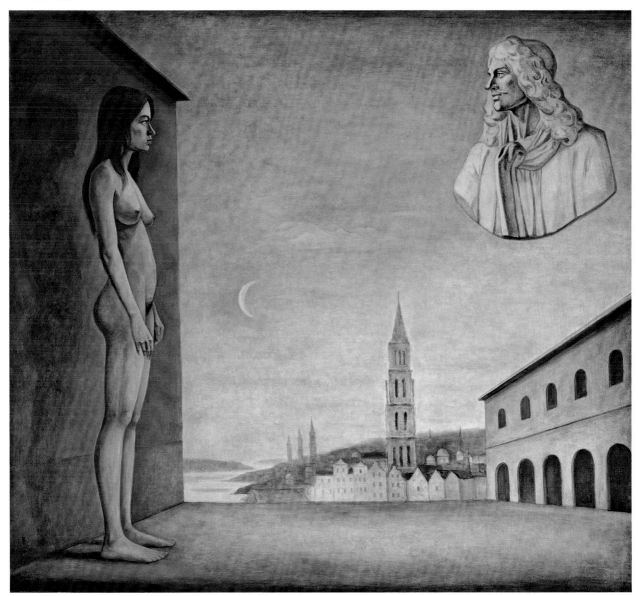

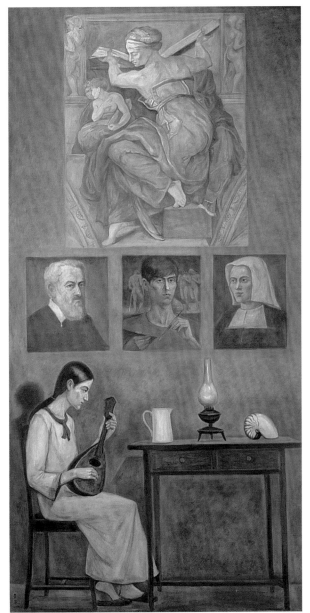

[左圖]
陳景容　悠情　2003
油彩、畫布　300×151cm

[右圖]
陳景容　靜思　2008
油彩、畫布　302×151cm

近代性主義，諸如達利、基里訶、馬格利特、保羅‧德爾沃等畫家的
風格。他作品當中的超現實主義，不只在他個人的時間感受，重要的
是他跨越時間，直接連接起拉菲爾（Raffaello Sanzio, 1483-1520）以前的
西洋文藝復興傳統。似乎在此而言，有點近似於英國拉菲爾前派（Pre-
Raphaelite Brotherhood）的古典主義精神表現手法，其實不然，陳景容直
接從更為古典主義傳統的喬托，特別是法蘭契斯卡精神進行深沉延續，
透過夢幻主義般的身體、言語、空間的置換，傳達出屬於東方又具有古
樸的古典主義精神的世界。

再者，他透過戲劇、音樂的鑑賞與體驗，將劇場舞臺、時間感進行有效詮釋，他以自己的時間觀改造畫面世界，一切時間變動轉化為黃昏、夜晚，將空間上雜遝的現實感抽離，呈現出洋溢著古典主義精神內涵的超現實主義風格。國內的超現實主義風格大體出自於恩斯特、達利，卻沒有出自於古典主義的文藝復興傳統，陳景容正是在此基礎上建立起嶄新的夢幻世界。

▋人文的孤獨行旅

陳景容不只是一位專業畫家，風格獨特，同時也是一位美術教育者、遊記作家。他是臺灣畫家當中，極為少數能透過文字表達自己深刻

[左上圖]
2001年，美國洛杉磯景容美術館「陳景容教授個展」開幕一景。

[左下圖]
2006年，陳景容（右1）捐贈所藏之版畫及素描三十幅給法國國家圖書館。

[右頁下圖]
2011年，國立屏東科技大學陳景容美術館成立，陳景容與屏科大校長古源光合影。

陳景容　希臘的白馬車
1984　油彩、畫布
80×100cm

[下左圖]

陳景容　巴黎的院子　2004
油彩、畫布　180×130cm

[下右圖]

陳景容　義大利的教堂
2017　油彩、畫布
76.7×62cm

2009年，臺北國父紀念館「陳景容創作五十年回顧展」開幕，陳景容（中）為與會賓客導覽作品。

2015年，「陳景容家族四代聯展」開幕側拍，左起陳景容、陳景容夫人、文化部藝術發展司司長梁永斐、前教育部部長吳清基。

感受的畫家。

　　作為美術教育者，他除了給予學生適當技術指導，引領學生找到表現自我個性的方法之外，同時他也是臺灣戰後寫作美術教材或者教科書最具成果的一人。在他筆下完成許多足以建立起西洋古典學院主義精神的教材，舉凡素描、壁畫、版畫、水彩、構圖等著作，透過自己親身實踐所得，將西洋美術的發展史、表現手法傳授給學生。在戰後臺灣美術教材十分貧乏的時期，陳景容的著作對於臺灣美術教育發展影響頗大。

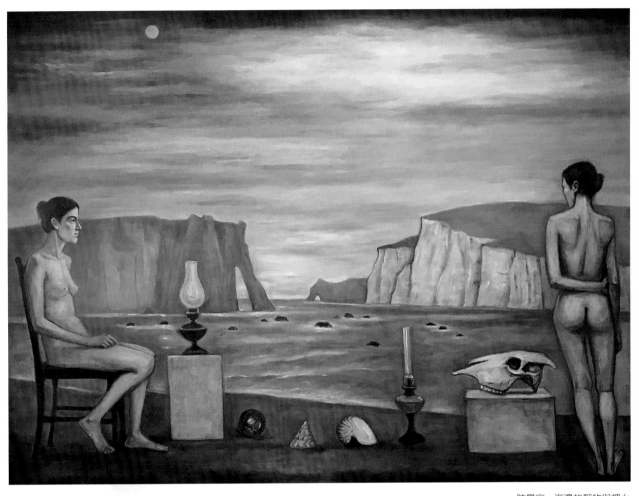

　　再者，陳景容善於遊記或小品散文的書寫，他在日本求學的過程、古寺的巡禮、歐洲遊蹤等豐富的觀察、抒情的筆法，使得讀者進入一位藝術家的心靈世界。他的遊記、小品當中，發揮一般作家所缺乏的本事，將自己眼睛所看到的場景，透過速寫、繪畫等輔助手法，讓觀賞者在言語閱讀中獲得深刻的體驗。他的書寫充分反映出西方古典吟遊詩人的書寫，記錄對象、描寫細部以及敍說感受。因此，他的書寫頗類似羅馬時代的希臘裔旅行者與地理學者包桑尼亞（Pausanias, ca.110-180）《希臘志》（Description of Greece）所紀錄的故國風土與美術，同時也像德國大文豪歌德（Johann Wolfgang von Goethe, 1749-1832）的《義大利遊記》（Italian Journey），描述他在義大利文明當中的體驗，或許沒有義

東山魁夷　夜晚的街道　1972　木版畫
30.3×20.5cm　德國旅行所作

大利之旅，將難以有往後著名作品的誕生。「寫作雖然屬於精神，但卻是一種可以致遠的行動。因為作者得以將自己的思想傳布到遠處，言詞就像橋梁和渡船一般，把自己周圍的人也帶動到遠方。」1787年2月15日歌德在羅馬時，寫下這段話。這種表現也可以在日本畫家東山魁夷（1908-1999）身上看到，只是東山魁夷的書寫具備德國浪漫主義的情懷與東洋的空無美學，而陳景容遊記或者小品，不只是風景、感懷的旅遊紀錄，同時也是他與漫長歷史、空間記憶的深沉對話，傳達出他美術思想與人生觀，洋溢著人文主義者的孤獨影像。

2018年，陳景容與本書作者潘襎攝於其臺北畫室。（王庭玫攝）

陳景容生平年表

1934	· 一歲。12月28日生於臺灣彰化。父陳詩榮，母趙月英，育有五名子女。為長子。
1949	· 十六歲。遷居南投縣水里鄉。
1952	· 十九歲。考入臺灣省立師範學院（今國立臺灣師範大學，以下簡稱師大）藝術系就讀。
1955	· 二十二歲。獲師大藝術系系展油畫第一名、全省大專學生美展油畫第二名。
1956	· 二十三歲。自師大藝術系畢業。
1960	· 二十七歲。負笈日本，入武藏野美術學校（1962年改制為武藏野美術大學）美術系油畫科三年級就讀。
1963	· 三十歲。自日本武藏野美術大學畢業，並插班進入東京學藝大學美術專攻科。 · 與從事壁畫的畫家群共同得到「春陽畫會40週年紀念大獎」。
1965	· 三十二歲。東京學藝大學畢業；至1984年連續參加「中日美術交換展」。
1967	· 三十四歲。獲東京藝術大學壁畫研究所碩士學位。 · 入選日本東京第44屆春陽展及第35屆日本東京版畫協會展。
1968	· 三十五歲。任國立藝專及中國文化學院美術系教授。
1970	· 三十七歲。於日本東京大和畫廊個展。
1971	· 三十八歲。與第一任妻子高橋雅子結婚。
1972	· 三十九歲。任國立藝專美術科主任。並於臺灣省立博物館個展。
1975	· 四十二歲。參加巴黎「中華民國現代藝術展覽」及第2屆「烏拉圭國際雙年展」。 · 參加世界美術教育會議，赴巴黎及歐洲參觀美術館。
1976	· 四十三歲。獲中華民國畫學會金爵獎。
1977	· 四十四歲。任師大美術系專任教授。 · 於臺灣省立博物館個展，以及巴西聖若望大學雙人展。
1978	· 四十五歲。於臺北國立歷史博物館個展。
1979	· 四十六歲。任師大美術研究所專任教授。
1980	· 四十七歲。於臺北春之藝廊個展。
1982	· 四十九歲。榮獲吳三連文藝獎。
1983	· 五十歲。參加臺北市立美術館開館國內藝術家聯展，並於高雄市立文化中心個展。
1984	· 五十一歲。入選「日本版畫協會展」。
1985	· 五十二歲。參加「全省美展40年回顧展」。入選「日本版畫協會展」。
1986	· 五十三歲。參加臺灣省立美術館（今國立臺灣美術館）門廳大油畫徵選榮獲第一名。
1987	· 五十四歲。於臺北市立美術館舉行個展。 · 完成中正文化中心國家音樂廳濕壁畫〈樂滿人間〉。 · 與李惠珍女士結婚。
1988	· 五十五歲。 為省立美術館繪製大型油畫〈十年樹木，百年樹人〉。 · 作品〈海邊的靜物〉入選法國秋季沙龍。
1990	· 五十七歲。〈街燈下〉、〈夕陽〉、〈甘蔗田〉三幅銅版畫入選法國秋季沙龍。
1992	· 五十九歲。擔任「第13屆全國美展」評審委員。
1993	· 六十歲。獲選為法國秋季沙龍油畫部會員。 · 帝門藝術中心舉辦「奧德希夫、陳景容——超空間聯展」。
1996	· 六十三歲。於臺北市立美術館舉辦「陳景容美術展」，並參展其「臺北雙年展」。
1997	· 六十四歲。於臺北市立美術館舉行「陳景容創作四十年展」。
1998	· 六十五歲。贈花蓮門諾醫院大理石鑲嵌畫〈醫身醫心，視病猶親〉。 · 〈騎士雕像與教堂〉獲法國藝術家沙龍銅牌獎。

1999	・六十六歲。榮獲第2屆文馨獎銀獎,並獲選為臺北市榮譽市民。
	・〈騎士雕像與裸女〉獲法國藝術家沙龍銀牌獎,並成為其永久會員。
	・「景容美術館」於美國洛杉磯開幕。
	・《壁畫藝術》出版。
2000	・六十七歲。〈雕像與裸女〉、〈沉思〉入選法國水彩素描沙龍。
	・〈格拿拉的街景〉代表法國參加「今日大師與新秀沙龍展」。
	・〈畫室的模特兒〉獲法國藝術家沙龍榮譽獎。
2001	・六十八歲。於美國洛杉磯「景容美術館」舉辦「陳景容教授個展」。
	・贈花蓮門諾醫院之〈報喜──耶穌誕生──避難〉馬賽克鑲嵌畫揭幕。
2002	・六十九歲。於日本東京練馬美術館舉行「陳景容個展」。
	・獲頒「師大傑出校友」。
2003	・七十歲。「陳景容個人油畫展」於巴黎華僑文教中心舉行。
	・以馬賽克鑲嵌畫〈聖家畫〉贈予梵諦岡天主教教宗若望保祿二世。
	・獲頒文建會第6屆文馨獎。
	・參加「臺灣畫家國家美術協會S.N.B.A.聯展」於巴黎羅浮宮Carrousel廳舉行。
	・《寂靜與哀愁》出版。
2004	・七十一歲。於新北市板橋藝文中心藝廊、臺中市由鉅藝術中心、新竹縣立美術館舉辦「陳景容個展」;於師大畫廊舉行「陳家三代繪畫聯展」。
	・參加「臺灣畫家國家美術協會S.N.B.A.聯展」於巴黎羅浮宮及市政府大廳展出。
2005	・七十二歲。於嘉義市博物館及長流美術館舉行「陳景容個展」。
	・獲頒文建會第8屆文馨獎。
2006	・七十三歲。任師大美術研究所名譽教授。
	・於彰化藝術館舉行「陳景容返鄉個展」、國立歷史博物館舉行「陳景容個展」、巴黎第六區行政大廳舉行「陳景容巴黎師生聯展」。
	・獲邀參加巴黎羅浮宮Carrousel廳國家美術家沙龍協會。
	・捐贈收藏版畫及素描三十幅予以法國國家圖書館。
2007	・七十四歲。於師大畫廊「陳景容創作展」,以及參展法國羅浮宮沙龍展。
2008	・七十五歲。於雲科大藝術中心舉行「陳景容油畫・版畫・馬賽克創作展」。
	・獲第9屆文馨獎銅牌、北京「2008奧林匹克美術大會」特邀入選獎,獲頒本屆奧運聖火火炬、永久典藏證書與金牌獎章。
2009	・七十六歲。於臺北國父紀念館及臺中大墩藝廊舉辦「陳景容創作五十年回顧展」。
2010	・七十七歲。獲頒文建會第10屆文馨獎。
	・參展法國Vesoul市政廳「亞洲電影節邀請展」、第42屆「巴黎沙龍展」、法國Crolles市「臺灣文化節」。
	・於新北市文化中心舉行「陳景容77回顧展」。
	・參加國泰世華藝術十周年特展「拾情話藝」、臺藝大跨世紀薪傳教授創作展、師大畫廊「101師生聯展」、師大畫廊「504師生聯展」。
	・《陳景容的素描技法》出版。
2011	・七十八歲。參加「百歲百畫/臺灣當代畫家邀請展」。
	・臺北縣鶯歌陶瓷博物館舉行「陳景容彩瓷與馬賽克鑲嵌畫展」。
	・桃園縣政府文化局之馬賽克鑲嵌畫作品〈樹蔭下的即興演奏〉開幕。
	・7月,屏東科技大學「陳景容美術館」啟用。
	・於美國洛杉磯「景容美術館」舉行個展,以及參展臺北國際藝術博覽會。
2012	・七十九歲。舉行臺中文化創意產業園區「靜寂的內心世界:油彩、陶瓷與馬賽克鑲嵌畫展」及臺南文化中心「陳景容個展」。
	・參加師大師生聯展「介於夢境與現實之間」、國父紀念館「臺灣五月美展」、中國大陸大同國際壁畫雙年展。
	・《我在音樂會畫的素描》出版。

2013	・八十歲。參展國立臺灣美術館「臺灣美術家『刺客列傳』1931-1940二年級生」展覽，並參加「海外華人青年藝術家與朱德群、趙無極聯展」。
	・於彰濱秀傳醫院舉辦「陳景容個展」，以及彰化縣文化局舉辦「陳景容個展」。
	・參加油畫教育特展「春遊油彩」、臺灣21／愛與和平／名家聯展、「五月畫會57週年紀念」聯展、第76屆「臺陽美術展聯展」、臺灣藝術家法國沙龍協會聯展、第12屆「全國百號油畫大展」、第37屆「全國油畫展」、高雄市美術推廣協進會「風華集粹：戀戀臺灣情」聯展、彰化縣文化局「文化長河──彰化建縣290年文藝特展」、國立科學工藝博物館「印刷文物特展」。
2014	・八十一歲。擔任東京藝術大學臺灣校友會會長。
	・臺灣創價學會舉辦「寧靜的世界：陳景容80回展」；桃園中壢藝術館舉辦「陳景容80歲紀念展」。
	・參展師大德群畫廊「杏壇・春秋／陳景容八十繪畫聯展」、「東京藝術大學之臺灣校友：凝望・光聯展」、第13屆「全國百號油畫大展」、彰化縣文化局「彰化藝術中心開幕首展」、臺灣加拿大版畫交流展、「五月畫會58週年紀念」聯展、TPAF基督團契畫展、第9屆「河邊畫會聯展」、「新象36週年名家聯展」。
2015	・八十二歲。港區藝術中心舉辦「陳景容80回顧展」、彰化縣立美術館舉辦「陳景容80返鄉紀念展」。
	・參展「五月畫會59週年紀念」聯展，第78屆「臺陽美術」、第39屆「全國油畫展」、師大德群畫廊「陳景容家族四代聯展」、臺北世貿中心一館「臺北國際藝術博覽會」、臺灣創價學會「流光藝彩・文化尋根」創價藝文典藏系列展。
	・《臺灣美術全集27──陳景容》由藝術家出版社出版。
2016	・八十三歲。於國父紀念館中山國家畫廊舉行「歐豪年、陳景容中西藝術雙傑展」。
	・參加「五月畫會60週年」聯展、第79屆「臺陽美術」聯展、第40屆「全國油畫展」、臺中港區藝術中心「百號油畫評審聯展」、師大德群藝廊「東京藝術大學臺灣校友會聯展」。
2017	・八十四歲。劉戀文化基金會舉行「靜寂獨白・陳景容個展」。
	・參加長流美術館「五月畫會61週年」聯展、竹北sophia畫廊「陳景容個展」、臺中港區藝術中心「百號油畫大展邀請展」、第79屆「臺陽美展」、法國秋季沙龍展、日本濕壁畫協會聯展、臺北藝遇美術館「藝域傳承・畫贏人生──陳景容、賴毅、俞慎固」三人聯展。
2018	・八十五歲。參加長流美術館「五月畫會62週年」聯展。
	・《家庭美術館──美術家傳記叢書──寂靜・沉思・陳景容》出版。

▌感謝：本書承蒙陳景容先生授權圖片，國立彰化高中、藝術家出版社等提供圖版及相關資料等，特此致謝。

▌參考資料

・王壽來，《臺灣美術全集第27卷──陳景容》，臺北：藝術家出版社，2015。
・陳景容，《繪畫構圖與分析》，臺北：茂榮總經銷，1974.05再版。
・陳景容，《版畫的研究及運用》，臺北：大陸書店，1974.04再版。
・陳景容，《壁畫藝術》，臺北：藝術家，1999。
・陳景容，《陳景容》，臺北：財團法人陳景容藝術文教基金會，2001.06.01。
・陳景容，《寂靜與哀愁》，臺北：三民，2003。
・陳景容，《陳景容的素描技法》，臺北：晨星，2010。
・陳景容，《陳景容》，名家美術100，新北：香柏樹文化科技股份有限公司，2010.01。
・陳景容，〈典型的畫家──懷念吾師廖繼春先生〉，《太平洋時報》，2012.09.20。
・陳景容，《我在音樂會畫的素描》，臺北：允晨文化，2016。
・陳景容，《奈良的古寺》，新北：靈鷲山，1994。
・陳景容，《陳景容鑲嵌畫作品集》，臺北：財團法人陳景容藝術文教基金會，2014.05再版。
・黃永川發行，《陳景容作品集》，臺北：國立歷史博物館，2006.04。
・蘇貞昌發行，《陳景容作品集》，新北：台北縣政府文化局，2005.01。
・鄭乃文發行，《陳景容創作五十年作品選集》，臺北：國立國父紀念館，2009.04。

家庭美術館／美術家傳記叢書

寂靜・沉思・**陳景容**

潘襎／著

國立台灣美術館 策劃　　藝術家 執行

發 行 人	陳昭榮	
出 版 者	國立臺灣美術館	
地　　址	403 臺中市西區五權西路一段 2 號	
電　　話	（04）2372-3552	
網　　址	www.ntmofa.gov.tw	
策　　劃	林明賢、何政廣	
審查委員	蕭瓊瑞、廖新田、謝東山、白適銘、廖仁義	
	陳瑞文、黃冬富、賴明珠、顏娟英、林素幸	
	石瑞仁、林保堯、楊永源、潘小雪	
執　　行	林振莖	
編輯製作	藝術家出版社	
	臺北市金山南路（藝術家路）二段 165 號 6 樓	
	電話：（02）2388-6715・2388-6716	
	傳真：（02）2396-5708	
編輯顧問	王秀雄、謝里法、黃光男、林柏亭、蕭瓊瑞	
總 編 輯	何政廣	
編務總監	王庭玫	
數位後製總監	陳奕愷	
數位後製執行	陳全明	
文圖編採	洪婉馨、朱珮儀、蔣嘉惠	
美術編輯	王孝嫄、吳心如、廖婉君、郭秀佩、張娟如、柯美麗	
行銷總監	黃淑瑛	
行政經理	陳慧蘭	
企劃專員	徐曼淳、朱惠慈、裴玳諼	

總 經 銷	時報文化出版企業股份有限公司	
倉　　庫	桃園市龜山區萬壽路二段 351 號	
電　　話	（02）2306-6842	

南部區域代理	臺南市西門路一段 223 巷 10 弄 26 號	
	電話：（06）261-7268	
	傳真：（06）263-7698	
製版印刷	欣佑彩色製版印刷股份有限公司	
裝　　訂	聿成裝訂股份有限公司	
電子出版團隊	圓滿數位科技有限公司	

初　　版	2018 年 10 月	
定　　價	新臺幣 600 元	

統一編號 GPN　1010701473
ISBN　978-986-05-6716-8

法律顧問　蕭雄淋

國家圖書館出版品預行編目資料

寂靜・沉思・陳景容／潘襎 著
-- 初版 -- 臺中市：國立臺灣美術館，2018.10
160面：19×26公分　（家庭美術館）

ISBN　978-986-05-6716-8　（平裝）

1.陳景容　2.畫家　3.臺灣傳記

940.9933　　　　　　　　　107015033